U0052706

國　畫

林仁傑　江正吉　侯清地
編　著

三民書局

國家圖書館出版品預行編目資料

國畫(普及本)／林仁傑、江正吉、侯清地編著.－－初
版一刷.－－臺北市；三民，民90
　　　面；　公分

ISBN 957-14-3317-9　（平裝）

1.中國畫

944　　　　　　　　　　　　　　　　89014162

網路書店位址　　http://www.sanmin.com.tw

© 　國　　　　畫

編著者　林仁傑　江正吉　侯清地
發行人　劉振強
著作財
產權人　三民書局股份有限公司
　　　　臺北市復興北路三八六號
發行所　三民書局股份有限公司
　　　　地址／臺北市復興北路三八六號
　　　　電話／二五〇〇六六〇〇
　　　　郵撥／〇〇〇九九九八——五號
印刷所　三民書局股份有限公司
門市部　復北店／臺北市復興北路三八六號
　　　　重南店／臺北市重慶南路一段六十一號
初版一刷　中華民國九十年十月
　編　號　S 94092-1
　基本定價　伍元捌角
行政院新聞局登記證局版臺業字第〇二〇〇號

ISBN　957-14-3317-9　（平裝）

自　序

　　當今教育普及，知識水準高，中國書畫已是國人無所不知、經常接觸的重要藝術品。多數家庭將之布置於客廳或書房牆面或玻璃櫥櫃裡供家人或訪客觀賞，甚至大量收藏精美的古今書畫集冊以備不時攬讀。尤其是在國際人士到訪時總會考慮引導他們參觀具有中華文化特色的書畫展覽場館。這些行為表現均足以證明國人對中國書畫的重視。

　　三年前，筆者難得有機會運用帶職進修的機會在美國印第安那大學研究美術教育一年。期間，在一堂藝術鑑賞課中，應美國教授的要求而特別以臺北故宮博物院出品的國畫賞析英文版錄影帶供該校大學生欣賞，隨後並介紹文房四寶及現場書畫創作表演。在短短兩個小時的欣賞與表演過程裡，美國學生第一次看到中國書畫的實際創作過程，他們的好奇、專注與喜愛之情，令我深切體會到中國書畫在西方學生心目中的奇特吸引力。此外，當年適值臺北故宮書畫在美國舉行巡迴展覽，從紐約大都會美術館移往芝加哥美術館展出。美國各大報紙藝文版均大幅報導，因此吸引許多大學師生集體包租大型巴士，耗上四、五個小時的車程前往參觀。當時眼見那股參觀東方書畫的熱潮，實在令人感動不已，也喚醒自己更應珍惜多年來在中國書畫領域所擁有知識與技能。同時也期望所有藝術工作者、藝術同好、以及全國同胞共同珍惜與推廣書畫教育。

　　兩年前，開始準備撰寫這本書時，即本著善盡個人棉薄之力，發揮個人所長，為宣揚中華文化作一番貢獻的信念遂行之。然而，經過一番思慮，認為國畫藝術內涵廣博精深，既要系統、條理地介紹國畫發展史、國畫鑑賞，還要深入探討並示範多采多姿的國畫表現技法，加諸筆者本身學校教學工作繁重，若由個人獨力撰寫著實不易達到國畫之博大精深境界，乃特地邀請侯清地與江正吉等兩位國畫造詣深湛的美術教育工作者共同執行撰寫任務。

　　誠如眾人所知，國畫不僅是中華民族文化的主要特徵之一，也是中華民族數千年來代代相傳的寶貴藝術文化資產，其浩瀚資源，本書僅能以有限篇幅盡所能地展現其精華所在，但疏漏之處在所難免。在廣邀國畫界眾多名師提供大作、協助創作示範，再經多位專家學者無微不至的指導，遂得以順利完成。而今，本書即將出版，本人謹代表所有參與撰寫工作者，以最誠摯的心感謝所有提供協助的藝術界前輩、師長和朋友，也感謝三民書局全體工作同仁的全力支持。同時懇請各界賢達不吝惠賜指教。

林仁傑　謹序

國 畫

目　次

第一章　認識國畫的傳統

　　人類的歷史即是一部蕪蔓龐雜的心靈活動史，應該說遠在盤古開天創生人類之初，那靈性的種子，即已埋藏人類心靈深處抽芽滋長。在中國古老斑駁的陶片上，甚至荒無人煙的洞窟石壁上，在在都可看到先民心靈活動的軌跡。因此，廣義的中國畫，其範圍是無所不包的。舉凡廟宇迴廊樑柱、屋舍、斗拱、牆壁間的彩繪，或是窗櫺門上的花鳥神像，乃至屏風、桌案、椅凳上的雕龍嵌飾以及印染織繡……都有國畫的影子。但一般指的國畫則以毛筆畫在宣紙、絲帛、絹麻等素材的繪畫。

　　過去發現的舊石器時代遺蹟與繪畫有關的極少，因此近年探討中國繪畫史的論者，多以新石器時代彩陶上有具體形象的圖紋作為中國原始繪畫的代表。近數十年來，中國大陸許多地區發現大量岩畫，如雲南滄源岩畫「舞蹈牧放戰爭圖」（圖1-1）具有原始藝術的鮮

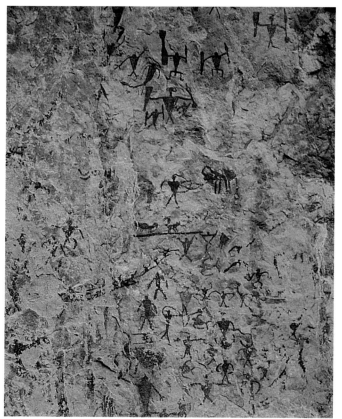

1-1

新石器時代至青銅時代，滄源岩畫，舞蹈牧放戰爭圖，崖壁朱繪，約230×210cm。全圖包括三個部分：畫面上方畫的是跳盾牌舞的眾舞者，中間部分穿插牧牛的場面，下方則是表現紛亂雜沓的戰爭場面。畫面的上方，畫一條橫線上列五人，叉開雙手持盾牌與武器作舞蹈狀，大概是伴舞的人。跳舞的人下方，畫一個人牽著牛，下畫兩個人正張開雙臂，驅趕著前面的牛群，應該是為表現放牧的情況。下方為戰爭圖，在這一組雜亂的人群中，並沒有動物夾雜其間。此畫的構圖疏（上方舞蹈及中間牧牛場面）、密（下方戰爭場面）相間，表現舞蹈場面時則錯落有致，呈現戰爭場面時則繁雜紛亂，對場景的描寫十分得宜。滄源岩畫中有許多表現「牽牛」的主題，而「牽牛」題材在岩畫中反覆出現，可能是與某種祭祀活動有關。

明特徵。其中部分岩畫的創作年代，經美術
考古工作者測定和探討，已大大超越了彩
陶製作年代的上限，其刻製年代，經專家
鑒定，最古老的可達舊石器時代晚期。

　　在沒有發明紙張之前，已可在器物（圖
1-2）、紡織品、門牆上發現中國繪畫之
跡。而戰國（前403～前221）時期，最具代
表性的繪畫藝術成就的遺物，為湖南長沙出
土的帛畫（圖1-3）。這幅帛畫是目前所知世
界上最早的絲織品上的繪畫。

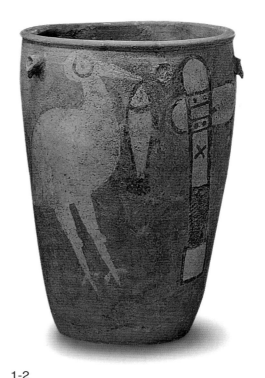

1-2
新石器時代，彩陶缸繪，鸛魚石斧圖，
1978年河南省臨汝縣閻村出土，陶質彩
繪，高47cm、口徑32.7cm。陶缸的左側
畫一隻昂首挺立的鸛鳥，以六指抓地，眼
睛圓睜，嘴裡啣著一條大魚，形象非常鮮
明生動。鸛鳥前方畫一石斧，充分反映了
當時原始部落的漁獵生活的面貌。

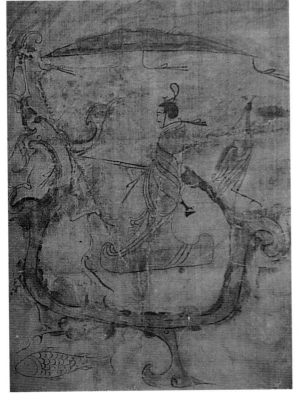

1-3
戰國，帛畫人物御龍圖，1973年湖南省長沙市
出土，絹本墨繪淡設色，37.5×28cm，湖北省
博物館藏。此帛畫上端縫裹一細竹枝，繫著棕
色的絲繩，應該是引魂昇天的幡旗。圖中畫一
男子側身立於舟形巨龍上，神情瀟灑自如，是
描繪墓主人乘龍昇天的情境，表現出戰國時代
的神仙思想。畫中人物比例相當準確，使用平
塗、渲染技巧成熟，人物淡設色，部分更使用
金白粉彩，是目前發現最早使用此法的作品。

秦漢魏晉南北朝繪畫

秦始皇併吞天下以後，實施專制的中央集權，焚書坑儒，摧殘文化，少有繪畫遺跡可查。後來僅有的宮殿也被項羽的一把火給焚毀。如今，我們只能在一些文章上約略知道當時阿房宮裝飾得富麗堂皇，卻無秦代（前221～前206）繪畫蹤影。

漢代隨著佛教而來的佛畫成了中國繪畫資產。不過當時所留下的傳世遺物主要憑藉出土的一些東漢（25～220）壁畫和山東、河南一帶的祠廟石室畫像石和磚畫（圖1-4），以及新出土的馬王堆墓葬物（圖1-5）知其梗概。

漢末以來儒學禮教地位的動搖，思想漸趨解放，加諸

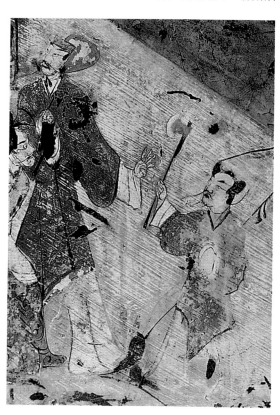

1-4
東漢，磚畫上林苑鬥獸圖（局部），磚質彩繪，73.8×240.7cm，美國波士頓美術館藏。

1-5

西漢（前206～8），馬王堆一號墓T形帛畫，1973年湖南省長沙市出土，絹本設色，縱205cm、上橫92cm、下橫47.7cm，湖南省博物館藏。作品中人物仍如戰國帛畫一樣取側身像，卻注重神態的表達，色調也較豐富濃麗。

佛教、玄學、文學的興起，魏晉時期的繪畫也受到影響，繪畫題材已出現以文學作品和佛教聖賢為對象的作品。其中以顧愷之（346～407，圖1–6～7）在東晉南朝諸名家中最受稱譽，流傳的作品也最多，但經專家鑑定後，大多為後代摹本。另在畫史上能與顧愷之相提並論的南朝畫家還有陸探微（？～約485）、張僧繇，但他們幾乎沒有真跡流傳下來。

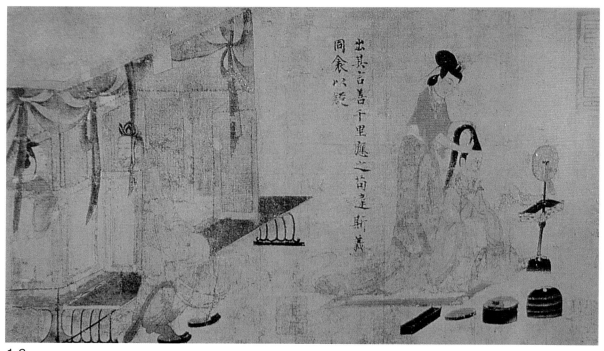

1-6

東晉（317～420），顧愷之，女史箴圖（卷，唐摹本，局部），絹本設色，24.8×348.2cm，英國倫敦大英博物館藏。西晉文學家張華寫的女史箴，是依據傳統儒家的觀點，為宮女忠於君王的道德操守、行為準則建立的一部箴言。而顧愷之的「女史箴圖」則是描寫這一箴言的長卷，在每一段畫面之前有幾行書法字，標示宮女應遵守的道德規範。圖中人物用細墨線鉤畫，再加上淡設色，表現神態自然，端莊嫻靜，符合封建箴條。在細節上描繪精微，筆法細緻聯綿，線條流動有節奏感，呈現出一股輕快優雅的氣氛。

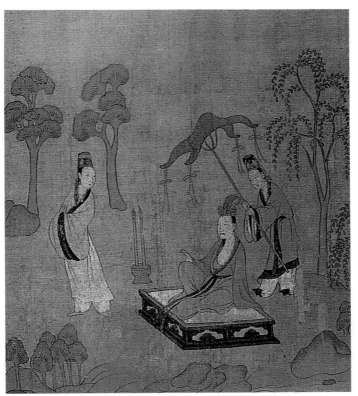

1-7

東晉，顧愷之，洛神賦圖（卷，宋摹本，局部），絹本設
色，27.1×572.8cm，北京故宮博物院藏。洛神賦是三國時
代曹植的文學作品。此幅畫開始的部分是描寫曹植帶著隨
從到了洛水之濱，凝神悵望，彷彿看到了洛神（即曹植思
念的甄妃）凌波而來。其後，他們互贈禮物，並乘「雲車」
出遊一敘衷曲，最後曹植在止舉乘車離去時，還回頭悵
望，顯現無限依戀。在此一圖卷中，主要人物於不同的場
景中反覆出現，人物造形及動態富於變化，畫面中的洛神
輕柔的衣褶，輕盈凌步而過，動感十足。身後的山石樹木
是說明人物的活動空間，同時也將分散於各場景中的人物
加以統合。從此一圖卷可見，中國這個時期的山水畫尚未
脫離附屬於人物畫的陪襯角色。

隋唐五代繪畫

　　隋朝（581～618）自隋文帝楊堅篡周滅陳，統一天下，治國時間雖僅二十九年，繪畫成績卻極豐富，特別是在人物形象的塑造及山水景物的描繪上，出現新的面貌。此時重要的題材以道釋人物故實為中心，此外漸有自人物趨向山水的傾向。山水初為人物畫背景，繼而脫離人物而獨立，但這時期的傳世作品極少。展子虔的「遊春圖」（圖1-8）在各種不同物象的形態、相互關係，空間層次，都有較好的處理，這反映了觀察與認識自然景象能力及繪畫的技巧都有所提昇。展子虔的「遊春圖」可說是為山水畫的進一步發展預作準備。

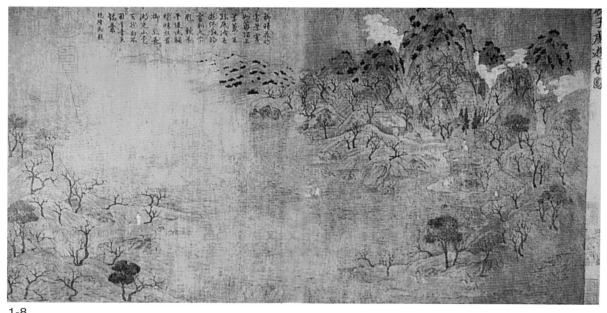

1-8

隋，展子虔，遊春圖（卷，局部），絹本設色，43×80.5cm，北京故宮博物院藏。此幅作品以青綠鉤填法描繪山川、人物，樹木直接用粉點染。山石、樹木都未形成固定的強調對象特性的表現技法，卻樸拙而真實地描繪了自然景色，顯示出山水畫已由萌芽趨向成熟（金維諾，1988年）。

　　唐朝（618～907）不但繼承漢魏與兩晉南北朝的文化
傳統，也結合邊陲民族如吐蕃、突厥、回鶻、契丹、南詔
和西域其他各族人民的文化，造就了中國歷史上文化最燦
爛的時代，也是繪畫發展的鼎盛時期，在人物、山水、花
鳥畫方面都獲得了新的成就。整體言之，唐代的繪畫呈現
多元化蓬勃發展，畫家能充分展現才華，與當時國勢昌
隆、外來文化的融入、藝術風氣開放、帝王雅好並能識人
用才有關。

　　較之人物畫，在唐代逐漸成熟並開始獨立的山水畫及
花鳥畫，只是初放異彩。人物畫在經過長期的發展，融合
秦漢的純樸豪放、魏晉的含蓄雋永，進入一個精湛瑰麗的
新時期。雖然魏晉與隋唐時期在人物刻畫的表現上，都追
求人物的形神與氣韻，但是魏晉時期追求的是一種共通
「骨氣」與「情思」的理想氣質；而唐代在人物的形象
塑造上，則力求表現人物的真實性格與具體神態。重
要畫家有：閻立德、閻立本（圖1-9）兄弟，以及吳道子

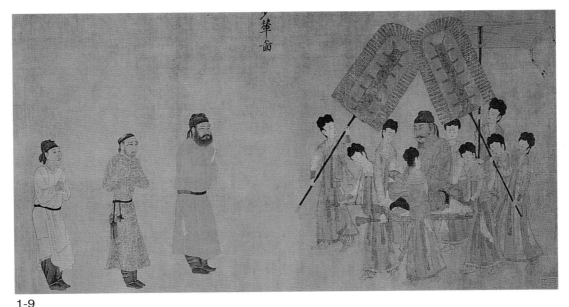

1-9
唐，閻立本，步輦圖（卷），絹本設色，38.5×129cm，北京故宮博物院藏。

（圖1－10）、周昉（圖1－11）等。

唐代的山水畫基本上有兩大系統：用金線或赭墨鉤勒輪廓，青綠著色為主的金碧山水畫派，以李思訓（圖1－12）、李昭道為代表，作品色彩華麗，裝飾性濃厚；二是用水墨鉤勒或渲染的水墨畫，以吳道子、王維為代表。

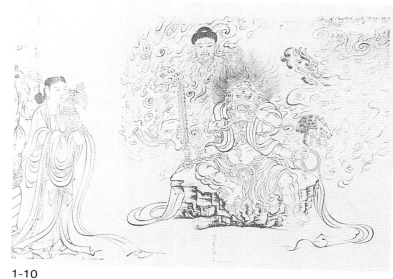

1-10

唐，吳道子，送子天王圖（卷，局部）。

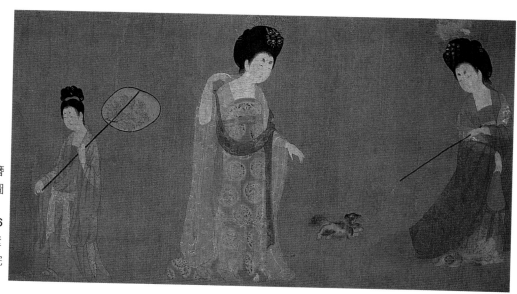

1-11

唐，周昉，簪花仕女圖（卷，局部），絹本設色，46×180cm，遼寧省博物院藏。

　　花鳥畫肇始於工藝美術的紋樣，
隋唐以前已出現不少畫花鳥的作品，
也有專畫花木、鳥雀的畫家，這顯示
花鳥畫已逐漸成為獨立的畫科。到了
唐代花鳥畫盛行於宮廷，有薛稷、邊
鸞、刁光胤等畫家的努力，花鳥畫成
為獨立的藝術，並對五代前蜀、後蜀
的花鳥畫影響很大。其他在鞍馬（圖1
－13）及雜畫上也有很大的進展。

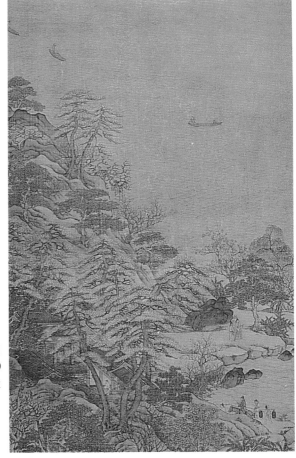

1-12
唐，李思訓，江帆閣樓圖
（軸），絹本設色，101.9
×54.7cm，臺北故宮博
物院藏。

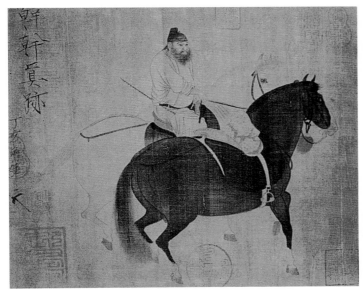

1-13
唐，韓幹，牧馬圖（冊頁），絹本淺設
色，27.5×34.1cm，臺北故宮博物院
藏。此圖用纖細、遒勁的線條，先鉤出
馬健壯的體形，搭配朱色花紋的錦鞍，
更顯出其丰采；人物衣紋疏密有致，神
采生動，表現出畫家用筆的沉著，純是
從寫生中得來。

五代（907～960）繼唐代傳統，在山水與花鳥畫方面發展最為顯著。

五代山水畫家大多以自然為範本，著重真山真水開拓新境界。如荊浩（圖1－14）描繪北方雄壯山川，趙幹、巨然、董源（？～約962，圖1-15）描繪江南風光，給山水畫賦予新的內容和形式，較之唐代裝飾性意味濃厚的山水有了很大的改變。這時期的畫家有感於時代動盪不安，乃藉描繪大自然之美來發

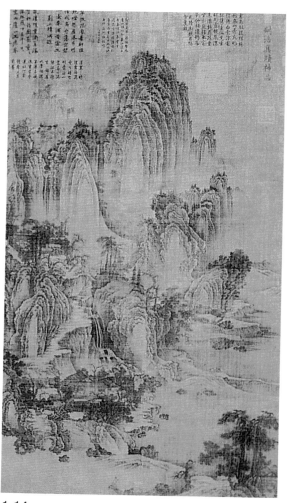

1-14

五代，荊浩，匡盧圖（軸），絹本水墨，185.8×106.8cm，臺北故宮博物院藏。圖畫盧山及附近一帶景色，構圖以「高遠」和「平遠」二法結合，結構嚴密，氣勢宏大。全幅用水墨畫出，充分發揮了水墨畫的長處。荊浩擅長畫山水，其特徵是一座高聳的主峰，屹立於畫面中央，強調垂直的動勢，利用小筆觸及線條加強山峰及岩石的皺摺紋理。長年隱居太行山，朝夕觀察山水樹石的變化，創立了北方水墨山水畫派，對後代山水畫的發展影響極大。

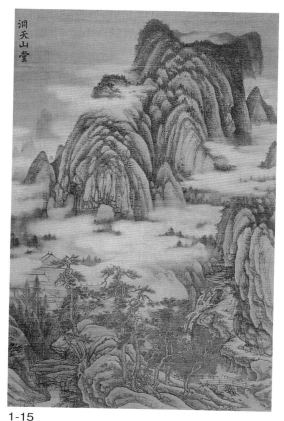

1-15

五代，董源，洞天山堂圖（軸），絹本設色，183.2×121.2cm，臺北故宮博物院藏。

抒情懷，打破既有形色的約束而漸趨於抒情作畫。把<u>唐代</u>
<u>張璪</u>的「外師造化，中得心源」的論點具現於繪畫創作
中。在技法上除了適度沿用<u>唐代</u>青綠著色的方法，更融合
墨與彩，造就出<u>中國</u>繪畫新貌，而且創造了多種山水皴法
充分描繪出山石質感和景物空間。

　　人物畫除了以宗教為描繪內容的道釋畫之外，尚有肖
像、歷史故事和文人學士、仕女生活等題材。仕女畫特別
豐富，所畫的婦女大都是反映貴族生活的奏樂、梳妝嬉戲
等景象，但在人物精神的描繪更深入細膩。佛教畫比較興
盛，佛教壁畫在<u>西蜀</u>和<u>南唐</u>均非常盛行，可惜隨著建築物
的破壞都已杳然無跡，絹上的佛畫今天尚可見到的有<u>敦煌</u>
藏經洞發現的紙絹佛畫。

　　花鳥大盛於<u>五代</u>，<u>黃筌</u>（？～965，圖1-16）和<u>徐熙</u>代
表<u>五代</u>花鳥畫的兩大派。<u>黃筌</u>花鳥用筆穩健細緻，形態之
捕捉與色彩的應用均極生動。<u>徐熙</u>出身江南望族，他的作
品多為寒蘆、野鴨、花竹雜禽、魚蟹草蟲、園蔬菜苗及四
時折枝，善以墨筆作畫略施丹粉，與<u>黃筌</u>畫法、題材、風
格，大異其趣，遂有「黃筌富貴，徐熙野逸」之說。

1-16
五代，黃筌，寫生珍禽
圖（卷，局部），絹本
設色，41.5×70cm，北
京故宮博物院藏。黃筌
的寫生珍禽圖裡計有鳥
類、昆蟲、龜等二十餘
種。圖中不論靜態或動
態物相均能表現得栩栩
如生，筆法與設色均顯
格外細膩雅緻，充分顯
現精湛的寫生功力，對
北宋和以後的花鳥畫有
重大的影響。

宋代繪畫

宋朝自宋太祖趙匡胤掃平唐末五代之擾亂，建都汴梁（今開封），史稱北宋（960～1127）。

徽宗和欽宗被金兵俘虜後，宋室南遷臨安，是為南宋（1127～1279）。

就中國歷史的發展歷程觀之，歷代帝室獎勵畫藝，禮遇畫家，以宋朝最受後人稱道。宋朝設翰林圖畫院，廣集天下之繪畫精英於一堂，再依畫藝高低授以待詔、祇候、藝學、畫學正、學生、供奉等官階，此一措施對宋代畫風之提振貢獻頗鉅。

山水畫自唐代末年開始發展以後，歷經五代十國，到了北宋時期已達到成熟階段。當時雖有青綠山水與水墨山水之分，但水墨派較占優勢。北宋前中期的董源、李成（919～967，圖1-17）、范寬（圖1-18）三家以及後期的米芾（1051～

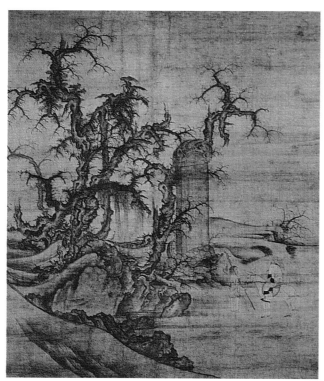

1-17
北宋，李成，讀碑窠石圖（軸），絹本墨筆，126.3×104.9cm。李成的山水常特別強調高聳的近景，樹木大多是扭曲多節的寒林，畫樹石則先鉤後染，清澹明潤，別有一番韻致。此圖氣氛蕭瑟，背景空無一物，更增添無限悲涼，製造出幽深杳遠的意境。

1107，圖1-19）、米友仁（1074～1153，一作1086～1165）
父子均屬水墨畫家。整體而論，北宋山水特色是取全景，
重筆墨皴法，再以淡色為輔。

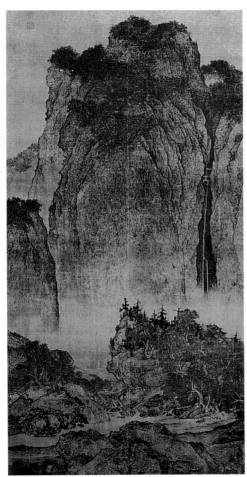

1-18
北宋，范寬，谿山行旅圖（軸），絹本墨筆，
206.3×103.3cm，臺北故宮博物院藏。米芾對范
寬的繪畫曾做過這樣的描述：范寬的山水「巍巍
如恒岱，遠山多正面，折落有勢。山頂好作密
林，水際作突兀大石，溪出深虛，水若有聲。」
范寬對著真實景象，創意構圖，領悟到「山川造
化之機」，找到自己的表現風格。「巨碑式」的構
圖，占畫面將近三分之二的主峰，造形峻偉，製
造出一股磅礴的氣勢。

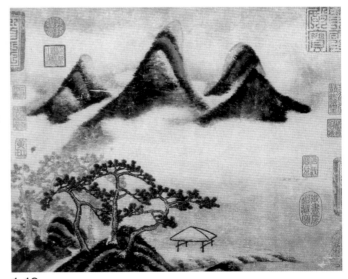

1-19
北宋，米芾，春山瑞松圖（卷），紙本設色，35×
44.1cm，臺北故宮博物院藏。

到了南宋，政權南移，畫家們為因應宮廷貴族官吏的需要而畫江南景物。當時李唐（1066～1150，一作約1050～？）就是結合江南風光打破北宋時期的全景式構圖，為了表現開闊的大江煙雲，畫面主景較少安置於中間位置。李唐之後，馬遠、夏圭（圖1-20）更進而縮小取景範圍而出現主景位於畫面一角或一邊的特殊構圖，因此素有「馬一角、夏一邊」之譽。

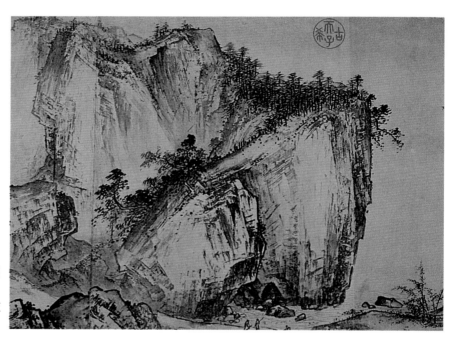

1-20
南宋，夏圭，溪山清遠圖（卷，局部），紙本墨筆，46.5×889.1cm，臺北故宮博物院藏。

畫史上所記載有關宋代畫家的人物畫很多，然而能傳世至今者為數並不多。大體上當時人物畫的題材包括道釋畫、一般人物畫、肖像畫等。宋初佛教盛行，真宗時提倡道教，因此，道釋畫在宋代人物畫中占大宗。南宋人物畫多延續北宋以來的工筆畫傳統，如劉松年（圖1-21）、陳居中等；大約至寧宗前期至中期後，工細人物畫開始由盛轉衰，代之而起的是梁楷（圖1-22）、馬遠、馬麟等名家的簡練飄逸畫風的作品。

1-21

南宋，劉松年，羅漢圖（軸），絹本設
色，117×55.8cm，臺北故宮博物院
藏。劉松年所繪的這幅羅漢圖，是十六
羅漢之一。劉松年用墨筆和鮮明的藍、
綠和淡赭畫成此作，相當華麗但很高
雅，不同於當時的其他人物畫。構圖上
嚴謹而理想化。畫中一個老羅漢倚在一
棵彎曲的樹幹上，安詳自然的神情，傳
達出一種古典的美感。面部及裸露的肌
肉先用線條準確鈎出位置，再用淡墨及
色彩渲染，以體現凹凸的效果。筆法精
妙，形象生動。

1-22

南宋，梁楷，潑墨
仙人圖（軸）。

　　花鳥畫由黃筌之子黃居寀與徐熙之子徐崇嗣兩者各為
院派與野派之代表，入宋以後，黃派院體花鳥較能符合宮
廷需要而成為主流，神宗時，崔白（圖1-23）取代黃派後學
成為主流；北宋末則是富麗重色與野逸水墨二體兼容。南
宋花鳥畫基本延續著北宋宣和時期的工細寫實畫風，雖然
表現較前期生動、色彩艷麗，但畫風卻沒有重大的轉變。
整體而言宋代的花鳥畫壇，基本上是在徐、黃二體影響
下，互相競爭、互為消長的情況下，不斷發展前進。

1-23

北宋，崔白，雙喜圖（軸），絹本設色，193.7
×103.4cm，臺北故宮博物院藏。

　　宋代傳世繪畫作品除山水花鳥人物為大宗外，其他雜
類題材畫家也有相當卓越的表現，如張珪、李公麟（1049
～1106）、陳容、李迪（圖1-24）、陳居中等。

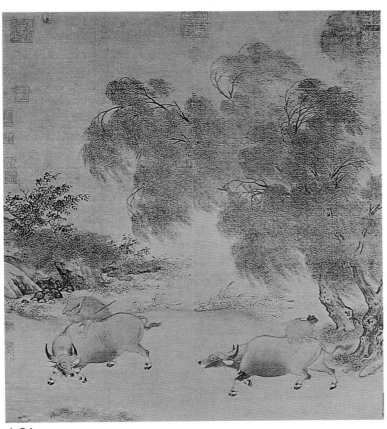

1-24
南宋，李迪，風雨歸牧圖（軸），120.7×102.8cm，絹本設色，
臺北故宮博物院藏。

元代繪畫

　　元代（1271～1368）並無唐宋畫院與畫官之設置，畫家當然就無法享受類似宋朝對待畫家的禮遇。加諸統治者不知文藝為何物，因此繪畫風氣大不如唐宋。所幸先朝遺民尚能延續前朝餘緒，在元代宮廷畫沿襲舊風、南宋院體畫衰弱不振的情況下，發展了南宋的士大夫寫意畫，更將書法歸結到畫法上，讓詩、書、畫巧妙地結合，使中國繪畫藝術更富文學氣息。

　　就繪畫的內容來看，山水畫在元代最為風行，影響較大的是趙孟頫（圖1-25）及「元四家」──黃公望（圖1-26）、王蒙、倪瓚（圖1-27）、吳鎮，師法古人、不求形似求神似，將文人寫意山水的發展推向高峰。

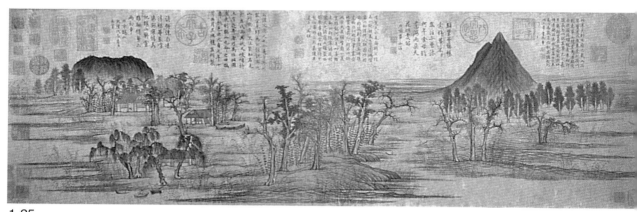

1-25

元，趙孟頫，鵲華秋色圖（卷），紙本設色，28.4×93.2cm，臺北故宮博物院藏。

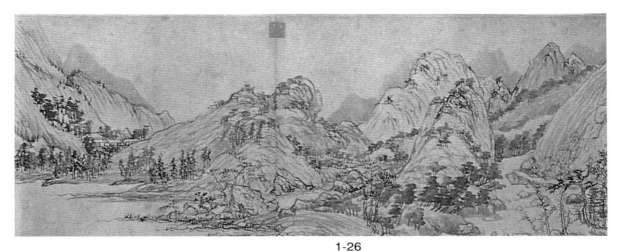

1-26

元，黃公望，富春山居圖（卷，局部），紙本設色，53×636.9cm，臺北故宮博物院藏。富春山在浙江省，是黃公望隱居的地方。畫中可見宜人的秋天景色，一條潺潺的流水穿過畫面，兩岸群山連綿，中間夾雜枝葉扶疏的小樹，清幽的景致，令人神往。黃公望企圖脫離宋人山水嚴謹構圖、細緻墨色渲染的窠臼，用一種最接近自然的質樸率真筆法，表現山水給人直覺的感受。

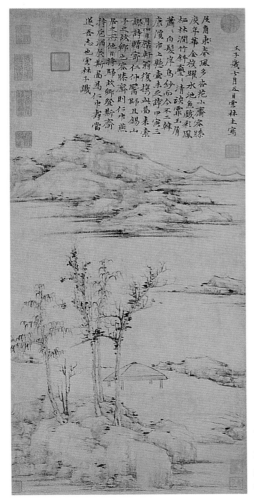

1-27

元，倪瓚，容膝齋圖（軸），紙本墨筆，74.7×35.5cm，臺北故宮博物院藏。

元代花鳥畫繼宋代花鳥隆盛之餘緒，在元初尚有較出色的作品出現。但整個趨勢已由工整富麗轉變為瀟灑簡逸，類似宋代的設色寫生花鳥不復多見，反而是水墨花鳥日漸興盛。當時花鳥畫家較具代表性的有錢選（圖1-28）、陳琳、王淵等人。

人物畫的進展不如花鳥，更不如山水，畫家的精力和興趣都專注在山水、梅、竹的創作上，當時的人物畫只是

1-28

元，錢選，花鳥圖（卷，局部），紙本設色，38×316.7cm，天津市藝術博物館藏。此作畫一翠鳥昂首立於枝頭，綠葉與花朵相互掩映，整個畫面設色清麗，風格秀雅。可見錢選的花鳥畫已從工整秀麗轉而清淡，從宋代的設色寫生轉向水墨花鳥的創作。

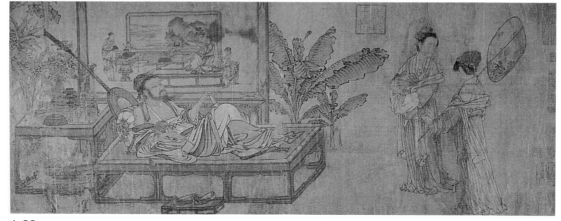

1-29

元，劉貫道，消夏圖（卷），絹本設色，29×70.8cm，美國奈爾遜・艾特金斯美術館藏。此圖畫芭蕉樹蔭下，一人袒胸赤足臥於榻上。右側畫二名仕女，一人持扇，一人恭立。人物意態舒暢，形神兼備。

隨著宗教的發達，在道釋人物畫方面得到一定程度的提
高，如<u>劉貫道</u>（圖1-29）、<u>顏輝</u>的人物畫偏向高古細潤風格。

　　<u>元代</u>文人畫興盛，竹石、梅（圖1-30）
蘭及其他花卉等已成為文人畫的主要題
材。至於其他雜畫如屋木、畜獸、草
蟲、龍水、鞍馬均有傳世佳作。

1-30

　　元，王冕，南枝春早圖（軸），絹本水墨，
141.3×53.9cm，臺北故宮博物院藏。此圖畫
倒掛梅花。枝條茂密，前後錯落。繁密的梅
花，有的含苞待放，有的盛開。正面、側
面、偃、仰的梅花，姿態萬千，白潔的花朵
與枝幹相映，挺勁有力，深得梅花清韻。宋
人畫梅花，大多畫稀疏的枝葉花朵，王冕的
這幅作品卻畫繁密的花枝，別開生面。

明代繪畫

明太祖朱元璋洪武元年起至明思宗崇禎十六年（1368～1643），治國二百七十五年。當時的繪畫可謂宋元之繼承者。由於統治者多嚴刑峻罰，多位畫家因應對上或繪畫內容不合旨意而坐法甚或賜死，如太祖洪武年間趙原，應召圖寫昔日賢哲，因應對失旨而坐法；另一畫家盛著因供事內府以畫天界寺壁不稱旨而遭棄市。於是畫者往往因避免惹禍，未敢自由發揮，因此在治國二百餘年間，畫院之盛雖然可以媲美兩宋，但繪畫創意方面的表現大不如唐宋時代。此外，就中國歷代繪畫的發展脈絡觀之，自唐、五代十國、宋、元幾代延續下來，卓然有成的大畫家與絕妙佳作日漸豐富而又多樣化，後學者遂多以臨摹前人畫蹟與鑽研前人作品為榮。明代的畫派雖然很多，但具有獨創性的作品並不多。明代繪畫創作風氣的一蹶不振正反應出此一現象。至於元代曾盛極一時的文人畫則在明代中葉時期開始復甦，最後甚至駕馭院畫之上。

唐宋以來，大多數山水畫家都關注於天地造化與自然景物的觀察與內心的體悟、構思與營造。因此當時的繪畫創作成果甚為輝煌。明朝山水畫家則因重於臨摹前人而少觀察寫景，因而創作日漸衰微。縱使在史籍上記載的畫家多達千餘人，但

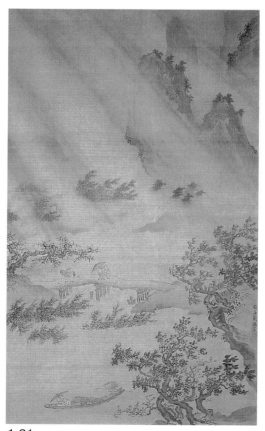

1-31
明，戴進，風雨歸舟圖（軸），絹本淺設色，143×81.8cm，臺北故宮博物院藏。

能兼顧臨摹與觀察天地造化進而營造獨特風貌者少之又少。大體上，當時山水畫可分為下列派別：

一、浙派，主要的代表畫家為戴進（1388～1462，圖1-31）與吳偉（1459～1508）。浙派山水畫之精髓得自南宋馬遠、夏圭。戴進改變南宋渾厚沉鬱的趣味為健拔勁銳的風格。吳偉承接戴進之風，他以蒼勁縱橫的筆趣與吳派平分秋色。可惜的是浙派畫家在藍瑛（1586～約1666）之後，已漸失本有精神和特色。

二、吳派，是明代中、晚期的代表畫派。明代沈周（1427～1509）與其學生文徵明（1470～1559，圖1-32）的山水畫崇尚北宋和元代畫風，與師法南宋的浙派風格不同，當時吳派後起畫家甚多，較著名的有文伯仁（1502～1575）、文嘉（1501～1583）、陳道復（1483～1544，一作1482～1539）、王穀祥（1501～1568）、陸治（1496～1577）、錢穀（1508～？）等人，均為蘇州府人；蘇州別名「吳門」，因而有吳門畫派之稱。明代晚期的「松江畫派」風靡於太湖一帶，當時的松江府治（今屬上海市），亦屬吳地，後人遂將「吳門畫派」與「松江畫派」合稱為「吳派」。

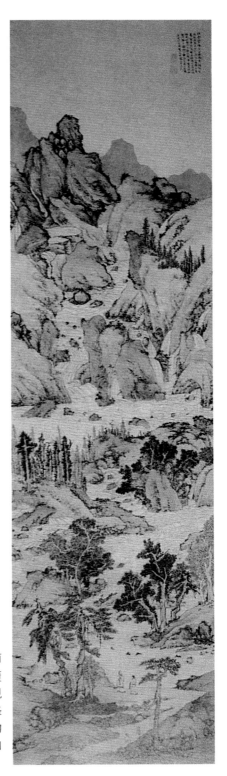

1-32
明，文徵明，萬壑爭流圖（軸），紙本設色，132.4×35.2cm，南京博物院藏。此圖為文徵明細筆畫的精品，山勢層層相疊，反覆向後延伸，加上滿紙青綠，非常壯觀。文徵明早期的山水畫表現一種精緻優美的自然風格，但後來風格轉變了，其中山丘、峰巒、樹木和瀑布的布局均憑個人想法配置。崎嶇的小路或蜿蜒的小溪，由整幅畫的下端一直延伸到上端。如此經過刻意建構的山水，使觀賞者更能體會到中國山水畫的奧妙。

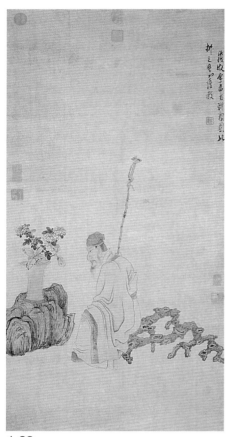

1-33
明，陳洪綬，玩菊圖（軸），
紙本設色，118.6×55.1cm，
臺北故宮博物院藏。

明代人物畫以歷史風俗畫為重心，當時風俗畫大家仇英所畫的仕女、樓臺界畫、城廓、橋樑大都沿用古法，但構思上別出心裁，設色華麗，筆法工整細緻。到了明朝末年則有陳洪綬（1598～1652）、崔子忠（約1574～1644）兩位出眾的人物畫家。陳洪綬所畫的人物衣紋挺勁，古意盎然，但全身各部位的比例異於常人，充分顯現他的人物造形特色（圖1-33）。崔子忠為人清高絕俗，不與人交往，故傳世作品較難得一見。其他如李在（？～1431）的「琴高乘鯉圖」（圖1-34），亦為人物畫佳作。

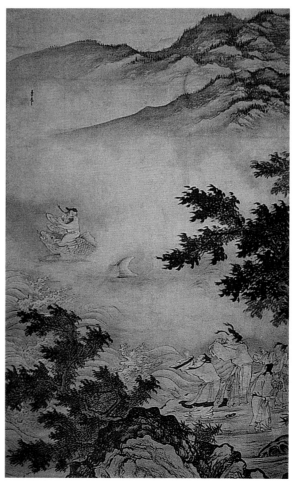

1-34
明，李在，琴高乘鯉圖（軸），
絹本設色，164.2×95.6cm，
上海博物館藏。此圖表現琴高
辭別眾弟子乘鯉而去的情景。
布局構思巧妙：琴高跨坐鯉魚
背上，回頭眷顧的姿態，與岸
邊揖手相送的弟子們相互呼
應。波濤洶湧，狂風大作，雲
霧迷漫的景象，正好用來表現
仙人隱逸的神祕氣氛。圖中人
物的情態生動，線描勁拔調
暢，屬明代院體風格。

　　明代是水墨寫意花鳥畫大盛的時期，然而工整艷麗的花鳥畫也很盛行，如呂紀（1477～？，圖1-35）、邊文進（圖1-36）等人在花鳥畫上均有突出的表現。陳淳（圖1-37）及徐渭（圖1-38）則被推許為建立水墨大寫意花卉的兩位大家。

　　至於水墨蘭竹及其他雜畫，繼承宋、元傳統，尤其在文人畫家中，畫梅、蘭、竹、菊，多有寄意，也往往帶有消極的成分。

1-35
明，呂紀，草花野禽圖（軸），紙本設色，146.4×58.7，臺北故宮博物院藏。

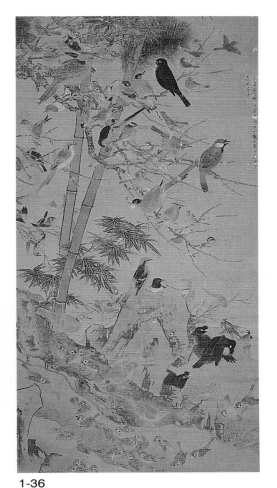

1-36
明，邊文進，三友百禽圖（軸），絹本設色，151.3×78.1cm，臺北故宮博物院藏。

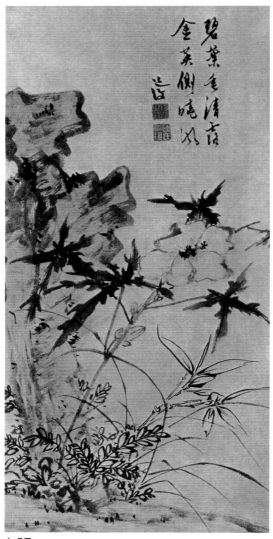

1-37

明，陳淳，葵石圖（軸），紙本水墨，68.6×
34cm，北京故宮博物院藏。

1-38

明，徐渭，墨葡萄圖（軸），紙本水墨，
166.3×64.5cm，北京故宮博物院藏。圖
中葡萄與成串的葡萄果實均呈現出明顯
的「墨中加膠」的效果，在布局上也特
異於當代的其他畫家，充滿寫意隨性的
風格。

清代繪畫

　　清代自清世祖入關統一中國至宣統三年溥儀遜位，歷時二百六十七年（1644～1911）。清代帝王中，世祖、聖祖、高宗、仁宗、宣宗、文宗等位均雅好繪畫。基於上行下效之故，一時學畫風氣鼎盛。然而，除了一些明代宗室遺民畫家心懷亡國之痛，或退隱山林遁跡空門，或放浪江湖，繪製出許多傲骨不俗的佳作，其他一般畫家大多專事臨摹而少創造，繪畫內容未能突破前人窠臼。乾隆嘉慶之後，政治日漸衰頹，加諸內憂外患頻繁，清政府窮於應付，根本無暇關心藝文活動的推展，民間更不可能視繪畫為急務，於是繪畫風氣更為低迷。繪畫漸由士大夫之養性怡情轉變為潤筆為生的工具。

　　清代繪畫以山水、花鳥最為發達，人物畫次之。

　　明末清初山水畫的支派很多，多屬吳門體系，以董其昌（圖1-39）為代表的畫派成為畫壇正宗，正統的文人畫家如王時敏、王鑑、王翬（圖1-40）、王原祁等「四王」與吳歷（圖1-41）為表現突出的代表人物，他們的共同點在主張作畫要從摹仿古人著手，重技巧，追求形式美；與正統派相對立的所謂「在野」畫家八大山人及石濤（圖1-42），原為明宗室後裔，入清為僧，筆端常帶情感，對後世影響也很大。總的來說，清代山水在乾、嘉後沒有多大的創造，且有每下愈況的情形，這應和「四王」提倡摹仿有關。

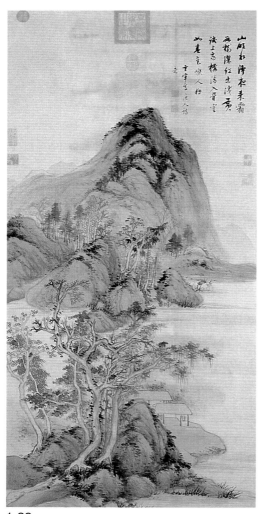

1-39

明，董其昌，霜林秋思圖（軸），絹本設
色，130.2×63.5cm，臺北故宮博物院藏。

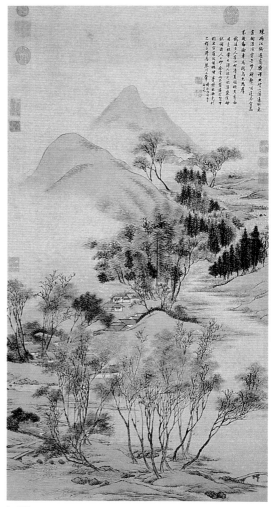

1-40

清，王翬，仿趙孟頫江邨清夏圖（軸），紙
本設色，117.9×61.5cm，臺北故宮博物院
藏。

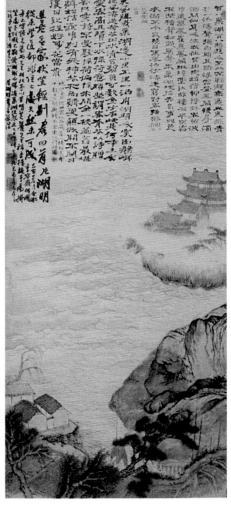

1-41

清，吳歷，湖天春色圖（軸），紙本設色，123.5×62.5cm，上海博物館藏。此圖畫湖岸邊柳色新綠，土堤斜引，以S形構圖、曲線前進，遠山清淡，水平無波，杳無人跡，呈現一幅宜人春色。

1-42

清，石濤，巢湖圖（軸），紙本水墨色，96.5×41.5cm，天津市藝術博物館藏。石濤遊巢湖而觸景傷情，寄託此畫表現他的身世飄零之感。巢湖的波光雲影，島嶼樓臺，農舍田野，呈現一片晚秋景色，韻致優雅，意境深沉，似乎在述說自己國破家亡的遭遇。畫幅中一片寬闊的湖面上方，題詩四首，分別記人、敘事、寄景抒情，既有畫意又富詩情，可說是別創一格的表現手法。

　　清代人物畫在肖像與風俗畫的表現顯得突出。其中較具代表性的畫家如禹之鼎（1647～1776，圖1‑43）、焦秉貞、改琦（1773～1828）、費丹旭（1801～1850）等；晚清則以任熊（1823～1857）、任薰（1835～1893，圖1‑44）、任頤（1840～1895／96）稱譽一時。

　　清代的花鳥畫家的表現，不論工筆重彩或水墨寫意均不乏其人。其中以惲壽平的設色花卉（圖1-45）影響較大。乾、嘉之間的「揚州八怪」——金農（1687～1763）、羅聘（1733～1799）、鄭燮（1693～1765）、閔貞（1730～？）、汪士慎（1686～1763，圖1-46）、高鳳翰（1683～1748）、黃慎（約1687～1770）、李鱓（1686～1757，圖1-47）、李方膺（1695～1755）、高翔（1688～1753），作畫不專工細，參入寫意的水墨趣味，為畫壇開創新風。同治年間在南方則有居巢、居廉（1828～1904／09，圖1-48）活躍，

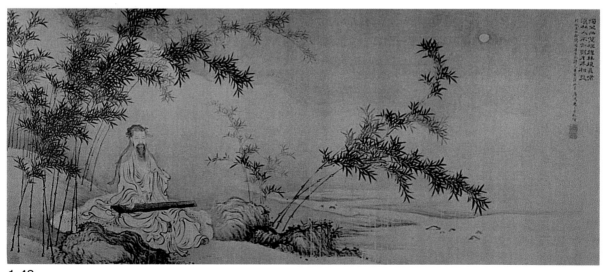

1-43

清，禹之鼎，幽篁坐嘯圖（卷），絹本設色，63×67cm，山東省博物館藏。圖中所描繪的人物是清代詩壇領袖漁洋山人王士禎。整個畫面所傳透出來的意境正如作者所提錄的王維詩：「獨坐幽篁裡，談琴復長嘯，深林人不知，明月來相照。」

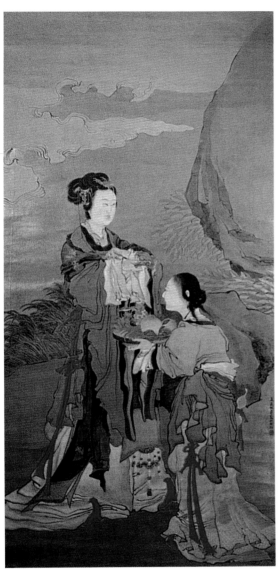

1-44

清，任薰，麻姑獻壽圖（軸），紙本設色，172×81.5cm，常熟市文物管理委員會藏。任薰描繪傳說中的麻姑仙女，面容與服飾的刻劃嚴謹，儀態端莊肅穆。據葛洪所寫的神仙傳記載，麻姑修道於牟州姑余山，成仙後居住在蓬萊仙島。

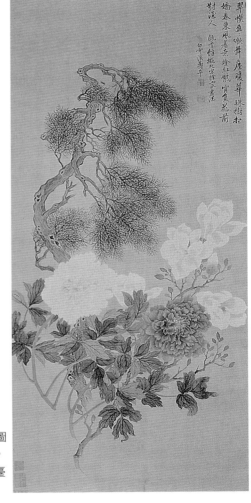

1-45

清，惲壽平，花卉圖（軸），絹本設色，116.5×54.2cm，臺北故宮博物院藏。

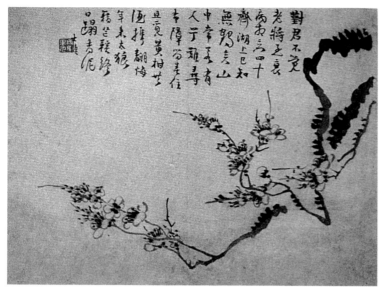

1-46

清，汪士慎，梅花圖（冊頁，局部），紙本墨筆，25.1×
32.3cm，上海博物館藏。以淡墨畫梅樹樹幹，用筆速度放慢略
略轉筆，一筆畫出，豐姿多變而墨法單純。用濃墨點畫，打破
墨色平淡無變的單純格局。花朵則用雙鉤，加上濃墨繁蕊，清
潤秀麗。

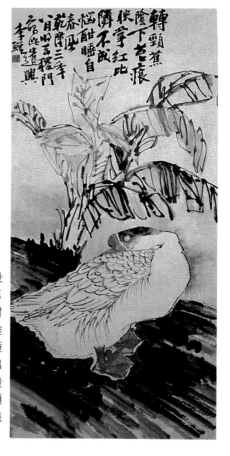

1-47

清，李鱓，芭蕉睡鵝圖（軸），紙本設
色，121×60.5cm，青島市博物館藏。芭
蕉、睡鵝、土坡三個部分組成此圖，取材
來自日常生活，構圖簡單而畫面豐富，雖
信手揮灑，然而用墨有方，繁而不亂。睡
鵝用筆簡練，形態逼真，嘴插羽內，畫出
酣睡正濃的神情。土坡則以粗筆重墨潑
出，與鉤勒芭蕉、紅掌白鵝相映，畫面顯
得分外厚重。活潑生動的筆趣，呈現出芭
蕉與鵝的自然生態。

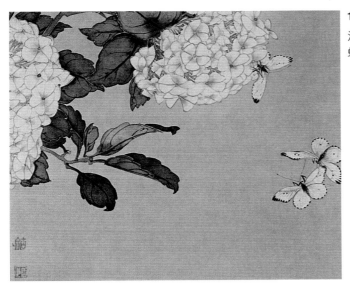

1-48

清，居廉，繡球蝴
蝶圖（冊頁）。

注重準確造形，善用粉彩，畫風明快清麗，有類似西洋水
彩畫風味，開啟後來的「嶺南畫派」。

　　另外值得注意的是西畫東漸影響中國傳統的繪畫藝
術。康熙年間以郎世寧（Giuseppe Castiglione, 1688～
1766，圖1-49）為代表的西洋畫家，用油畫技巧加上中國
畫的材料及表現技法，創造不少表現社會政治內容的作
品，受到皇帝的器重，也引起中國畫家的注意，如焦秉貞
（圖1-50）、唐岱（1673～1752）等人，都吸收西畫表現技法
融於他們的創作中。

　　其他松梅竹菊及雜畫也有不少佳作傳世（圖1-51～
52）。

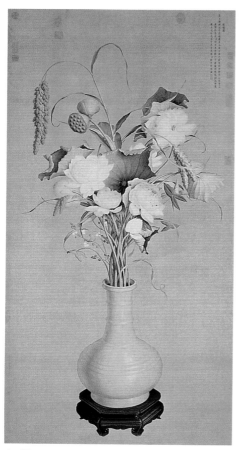

1-49

清，郎世寧，聚瑞圖（軸），絹本設色，173×86.1cm，臺北故宮博物院藏。

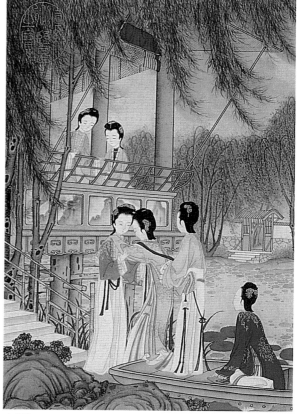

1-50

清，焦秉貞，仕女圖（冊頁），絹本設色，30.9×20.5cm，臺北故宮博物院藏。

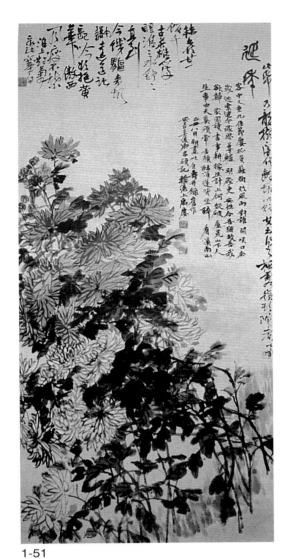

1-51

清，吳昌碩，菊花圖（軸），紙本設色，
29.5×59.2cm，上海博物館藏。此圖是吳
昌碩在四十五歲那年為自己作壽而畫，整
個畫面以書畫輝映，自然流暢樂在其中。

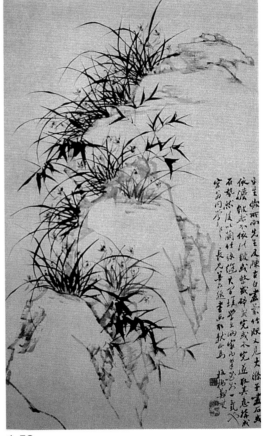

1-52

清，鄭燮，蘭竹石圖（軸），紙本墨筆，
178×102cm，揚州市博物館藏。先以淡墨
鉤石，再於石間以濃墨點畫叢叢蘭竹，偃仰
多姿，生氣盎然，布局別具一格。

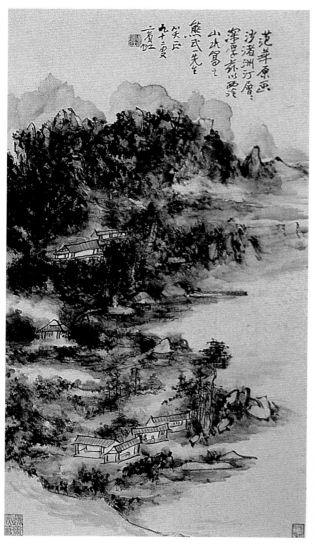

民國以來之國畫

　　大體上，二十世紀以來，國畫的風貌可分為傳統型與中西融合型。傳統型的國畫家本著延續中國千百年來既有的繪畫傳統與文化資產傳承固有國畫筆墨、色彩、構圖、詩書畫結合之特質從事創作；持中西融合型創作路線的畫家則從東西方繪畫特色的認知學習比較中，積極吸收西方繪畫的優點並融入創作中。自清朝光緒年間海禁大開後，西洋畫的輸入以及中國畫家的留洋者日增，於是傳統國畫中融入西方繪畫思想及其取景設色方法的畫家也隨之增加，如黃賓虹（1864～1955，圖1-53）、齊白石（1864～1957，圖1-54）、徐悲鴻（1895～1953，圖1-55）。自西元1911

1-53

黃賓虹，仿范寬山水，71.3×39.6cm，1935。黃賓虹所作山水，筆墨渾厚，意境深邃，偶作花鳥，兼善金石文字、篆刻，此畫筆墨乾濕疊染，繁複中帶有率真脫俗之感。

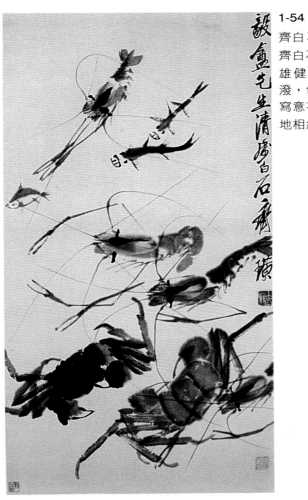

1-54

齊白石，九魚圖，33×59cm。
齊白石擅長花鳥蟲魚，筆墨縱橫
雄健，造形簡練質樸，神態活
潑，色彩鮮明強烈，善於把闊筆
寫意花卉和微毫畢現的草蟲巧妙
地相結合。

1-55

徐悲鴻，愚公移山，143×
42cm，1940。徐悲鴻畫學貫通中
西，素描、速寫善於捕捉特徵，
真切生動。人物畫常取材於經、
史記載。此畫的內容正是眾人皆
知「愚公移山」的故事。

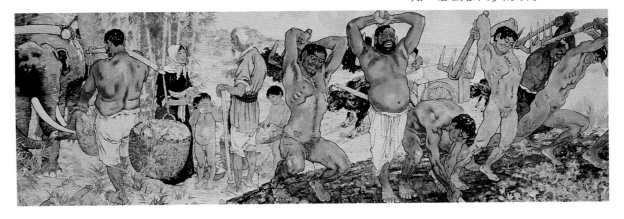

年民國創立以來，歷經軍閥割據、北伐、抗旦、國共紛爭與兩岸分治等巨大衝擊而導致整個國家社會一直處於動盪不安的局面，然而繪畫藝術的愛好者依然在擾攘困扼的環境中創作不綴。民國三十八年國民政府遷臺之後，大陸與臺灣形成分治局面，兩岸政治、經濟、教育文化等方面乃得以於穩定中獲致長足發展。在如此國家社會安定與經濟繁榮的基礎下，繪畫專才得以充分伸展個人才華與抱負，於是兩岸國畫新秀輩出，繪畫風貌之多樣化可謂前所未有，如渡臺後的畫家溥心畬（1887～1963，圖1-56）、張大千（1899～1983，圖1-57）；大陸畫家李可染（1907～1989，圖1-58）、潘天壽（1886～1971，圖1-59）、傅抱石（1904～1965，圖1-60）等。尤其特殊的是大陸國畫在共產主義意識與文化大革命十年影響下，出現了許多歌功頌德而又深具有傳統筆墨與濃厚政治色彩的國畫作品。

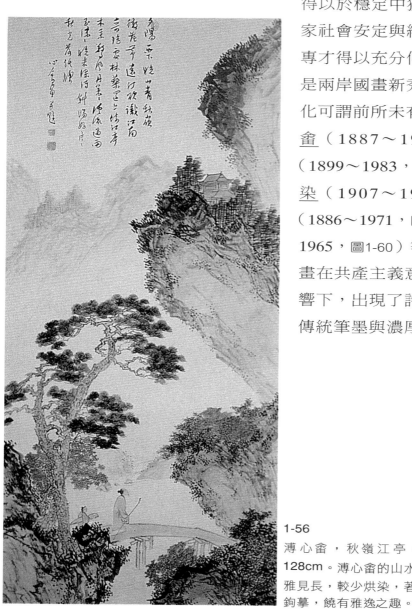

1-56
溥心畬，秋嶺江亭，59 × 128cm。溥心畬的山水畫以澹雅見長，較少烘染，著重線條鉤摹，饒有雅逸之趣。

1-57

張大千，鉤金紅蓮，94×175cm，1975。
張大千的繪畫，兼擅山水、花卉、人物，
尤其善寫荷花，獨樹一格。此畫以複筆重
色在先，金筆鉤繪花形在後，整個畫面給
人無比清新灑脫之感。

1-58

李可染，秋林放牧圖，68.8×47.1cm，
1984。李可染是近數十年來，在中國大陸國
畫界最被推崇的畫家之一。對於大陸景物與
人物特色之捕捉，兼容中西表現手法，對於
山水畫寫生、光影效果及筆墨韻味之應用，
頗能引人入勝。

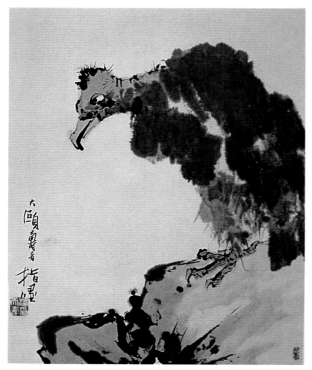

1-59

潘天壽，禿鷹，55.3×69cm。潘天壽擅畫寫意花鳥和山水，其畫常破常規，創新格，筆墨濃重豪放，有金石味，色彩單純，氣勢奔放雄闊。

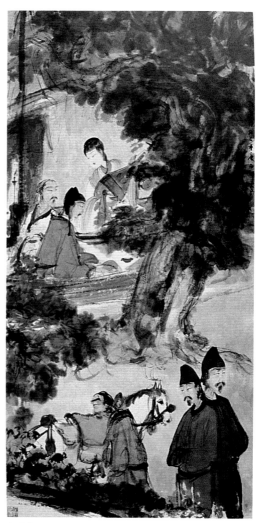

1-60

傅抱石，琵琶行，143.2×68.9cm，1944。傅抱石擅畫山水、人物，崇尚革新。長期深入體察真山、真水，所作章法結構不落俗套，寫人物筆簡意遠，瀟灑入神。

臺灣則因歷經日本統治五十年期間的文化殖入與臺灣光復
後中國傳統繪畫的融入，而形成中國傳統國畫與日本東洋
畫風交融與並存的特殊景況，其中黃君璧（1898～1991，
圖1-61）、林玉山（1907～，圖1-62）為箇中好手。近年來
又以創新題材及技法的大家鄭善禧（1932～，圖1-63）
等，為傳統國畫開創更寬廣的道路。

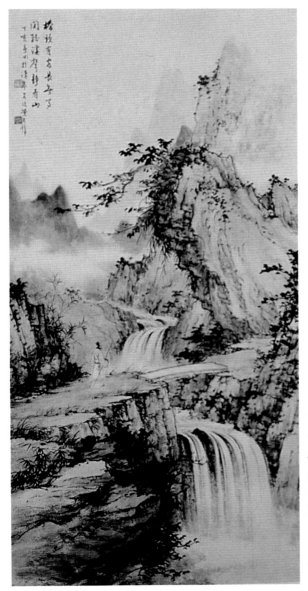

1-61
黃君璧，溪橋策杖，80×
45cm，1947。黃君璧是
將中國水墨畫引入臺灣畫
壇的大功臣之一。他崇尚
寫生，融西洋畫法於國畫
中，但仍保有中國筆墨的
真趣。他兼擅山水、人
物、花鳥、走獸，其中尤
以山水最為突出。

國畫

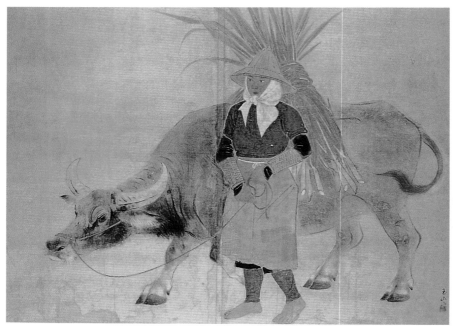

1-62

林玉山，歸途，154.5×200cm，1944，臺北市立美術館藏。林玉山的繪畫兼擅自然景物、人物、花鳥、畜獸等題材。在中國繪畫裡，注入西洋畫的形式與內容，注重寫生，出陳布新。此畫以描寫臺灣農家生活為主要訴求，給人親切自然之感。

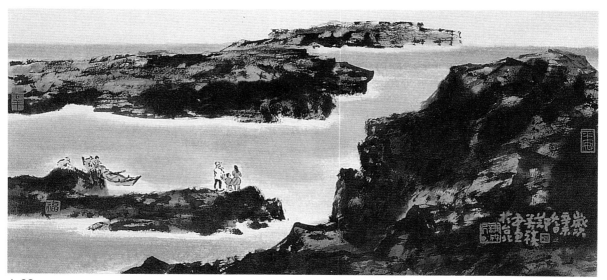

1-63

鄭善禧，海濱，29.5×61cm，1991，私人收藏。鄭善禧的繪畫，兼擅人物、花鳥、畜獸、山水等題材，常以複筆、重墨、重彩揮灑而成。格局上，不論筆墨趣味，題款用印均不落俗套。

問題與討論

一、試就各朝代選擇一幅畫作，説明此一朝代的繪畫風格並分析
　　其原因。

二、試以<u>民國</u>以來的國畫畫家的作品為主題，分組討論其作品風
　　格及特色，並提出討論後所獲得的心得。

三、選擇一位你最喜歡的畫家或一幅你最喜歡的作品，説明其所
　　屬朝代、畫類及繪畫風格，並與大家分享這位畫家或這幅畫
　　吸引你的原因。

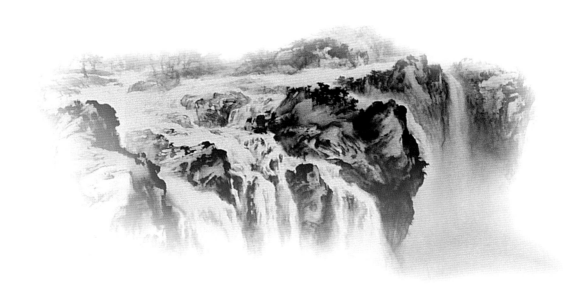

第二章　國畫常用的工具與材料

在對國畫的傳統有基本的認識之後，則可著手創作活動。但古語云：「工欲善其事，必先利其器。」繪畫工具的好壞，會直接影響到畫面的表達及繪畫的品質，所以在從事繪畫之前，必先對工具有充分的瞭解及認識，作畫時才能得心應手。

水墨畫乃是集用水、用墨、用紙、用筆及用腦等要素的組合，把這些要項集合起來，加以排列和組合，那所產生的效果可稱得上是千變萬化。在組合後所產生的交融，也因所占的分量多寡有所不同，呈現的變化更是隨人而異，因此先認識工具，進而瞭解它，最後讓其在使用時能夠聽從指揮，達到心手合一，稱心如意的結果，是有必要的。現依序介紹各種用具及使用方法供初學者認識，俾益繪畫的創作與學習（圖2‐1）。

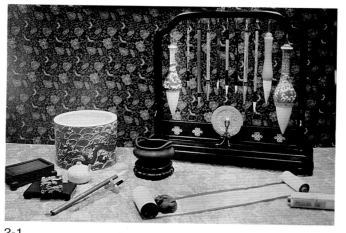

2-1
畫桌擺設

文房四寶

筆

種類與保養

毛筆（圖2‐2）的種類很多，只要製成後能用來沾墨、寫字、畫畫者，均可拿來嘗試，但其中以狼毫和羊毫最為普遍，使用也最廣泛。羊毫因質軟易含墨常用來做渲染或著色，若使用得當則有柔中帶剛之美，使用不當則軟弱無

力。狼毫因毛較挺勁有力，富彈性，常用於
鉤勒或皴擦。它有剛健硬挺之美，筆尖化開
作畫，則可營造出蒼茫之情境；如果使用不
當則會產生草率、粗糙之感。市面上也有以
軟毫和硬毫二者依比例相配而成，軟硬適中
的毛筆，對一般初學者較易掌控，使用時變
化也多，能表現的題材也較廣泛，受到一般
繪畫者的歡迎。

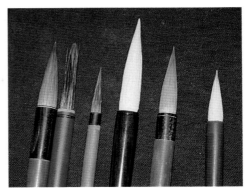

2-2
筆

　　使用毛筆不能固定於少數幾枝筆，應多做嘗試。各種
獸毛製成的筆種類很多，常用者諸如：羊毫、狼毫、黃鼠
狼毫、馬毫、牛耳毫、兔毫、雞毫、鳥羽毫、鼠鬚筆、羊
鬚筆、竹筆、胎毛筆、豬鬃筆、狸毛筆……等，各種筆毫
有各樣不同的表現方式，多做嘗試和體會，可為日後創作
的參考。

　　毛筆使用後，每次均得以清水洗淨，清洗時筆桿靠住
水龍頭，讓水順著筆桿自然流下，手指反覆壓放筆毛，讓
墨汁順著筆毛流掉。洗淨後置於筆掛上，讓筆毛常保持在
蓬鬆清爽的狀態，乾後可用齒距細密的梳子整理筆毛。毛
筆最忌諱是畫完沒洗或清洗完後套上筆套，如此筆毛不容
易乾，長久處在潮濕的小空間裡，會造成筆毛腐爛、斷毛
或筆根脫膠。

選筆方法

　　自古以來選購毛筆均以尖、齊、圓、健為判斷毛筆好
壞的基本原則。

（1）尖：筆毛要尖，且尖端呈銳利狀。

（2）齊：筆毛攤開後呈一直線排開，以眼觀之每根毛呈尖
　　　　銳狀，整齊有秩序的排開，且筆毛富光澤。

（3）圓：筆以溫水泡開後，筆腰、筆腹呈圓形狀，並飽含
水分，含水量愈多愈飽滿者愈好。買筆時新筆通常以
漿糊固定筆毛，因此必須先以清水化開筆毫後檢視。

（4）健：即是有彈性，富有光澤。筆毛化開後，以手輕壓
筆毛後鬆開，彈性愈佳者就是腰部挺健有力的好筆。

除了對筆毛的軟硬程度有所體認外，筆桿的粗細和長
短的選擇也應隨著畫的題材有所不同。通常立姿所用的筆
管以長管者較適合，揮灑空間也較順手，坐姿筆桿太長會
妨害視覺，宜用短桿。

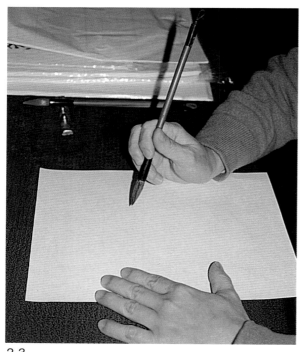

2-3

執筆法坐姿枕腕

握筆法（圖2‧3～5）

繪畫的姿勢與握筆的方法有關，
坐姿握筆大體上與寫書法姿勢雷同；
立姿提筆則常用於所畫的面積較大、
需要瀟灑揮毫的畫作。握筆方式跟個
人的偏好和個性也有關連，至於如何
才算正確，並沒有一定的規範，一般
以「輕鬆自然」為原則，有時持筆方
式過於講求規矩，拘泥於形式，作畫
時也會受到限制。

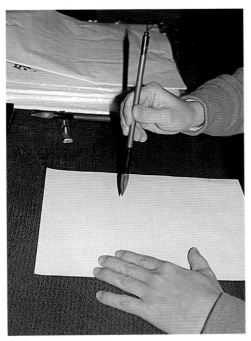

2-4
執筆法坐姿懸腕

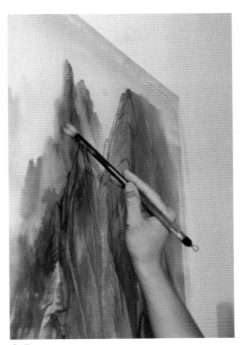

2-5
執筆法立姿

墨

　　常用的墨（圖2-6）主要有松煙墨及油煙墨二種：松煙就是老松燒成煙灰加上動物性的膠混合而成，色澤黑，墨色沉著，光澤不強，適合表現有古樸趣味的畫作。而油煙墨是以植物性油燃燒後所得之煙灰加入膠混合而成，因原料較細，重量也輕，又稱輕煙墨。它色澤鮮明富光澤，濃淡變化易於掌控，使用較廣。墨除了煙灰和膠外，有時會添加其他物質如麝香、珠粉……等，可增加墨的香氣和色澤的鮮明度。

　　選墨時，以質細無雜質，色澤黑而帶有亮度，膠質含量少且易於發墨為宜，所添加的香料於磨墨時會有陣陣飄

2-6
墨

2-7
墨汁

香者為佳。墨的保存方式宜置於乾燥通風處，且研墨後需把墨端上多餘的水分擦乾，以防止龜裂，置放時以平放為宜，不平易變形。

近年來墨的代用品──墨汁（圖2-7）已廣為使用。「濃墨滴」的墨汁烏黑而亮麗的效果，不遜於磨墨，且方便、省時，有取墨而代之的趨勢。

至於墨汁的選用以質細而黑、沒有雜質，使用時墨色濃淡易於掌控、乾濕可隨意表現，且帶有香氣，墨汁存放久後不變色、不發臭、不沉澱者為佳。

紙

絹

早期的中國書畫作品以絹作畫者占多數，絹有生絹和熟絹之分，生絹易滲水，畫面不易掌控。平常美術用品社所賣的絹，都是經過膠礬加工的熟絹，水分不易滲透適合畫工筆畫。絹為絲織品，墨附著不易，作畫前宜以粗糙的紙或布擦拭表面；由於絹易變形歪曲，作畫時宜固定四周，框正繃緊，利於作畫。

宣紙

在國畫所有紙張中最常用也最受歡迎，因最早產於安徽宣城而得名。它吸水性強，紙質柔軟，著墨性強，墨色層次多，蘸墨落紙即化開，運用得當則易表現墨色淋漓之效果，適用於寫意畫。

宣紙的原料是青檀皮和稻草，青檀皮是青檀樹的嫩枝

條皮，挑選青檀皮以生長二年的青檀樹為佳，擇取稻草以陳年（上一年收割）存放的稻草為好料。宣紙由於厚薄不同分為單宣、夾宣，按尺寸不同有三尺宣、四尺宣、五尺宣、六尺宣、八尺宣、丈二宣、丈六宣等，此外還有經過加工者如玉版宣、虎皮宣、羅紋宣、色宣、灑金宣等。

國畫紙張種類繁多，通常根據自己作畫的習慣來選用紙張，如此才能掌握紙張的特性。使用時運用宣紙的特性，透過不斷地練習，在熟練中發揮紙張特長，收放之間盡在己意。

棉紙

棉紙是以楮樹樹皮纖維為主要材料製造而成。使用棉紙作畫，墨色層次及效果均不如宣紙，但其吸水性不強，價格較便宜，適合初學者練習用。

礬紙

即所稱的熟紙，紙張加入膠礬之後，形成不滲水的效果，墨著紙不易化開，工筆畫或者白描鉤勒通常以此種紙張為主，如雁皮宣及蟬衣宣等。

硯

硯（圖2-8）以長年沉於溪底所形成的水成岩，質地細緻為佳。通常具有滋潤且磨墨後不易乾涸的特性。購買時可以手按硯臺面試之：手按住硯臺面一至二分鐘，拿開後仍有濕氣手印者，就具有潤墨效果。硯臺使用後要常洗滌，避免沉積墨垢，形成硯石光滑不發墨的情況。

2-8
硯臺

其他材料及工具

2-9
筆筒

筆筒（圖2‑9）

　　毛筆未乾時，吊於筆掛上，待乾後，常將筆置於筆筒內，筆尖朝上，避免放於桌上滾動摩擦，傷及筆毛，或遭小蟲侵食。

　　古代視筆筒為讀書人文房用具之一，素材的選用及雕刻的精美，均非常講究，諸如象牙筒、紫檀木筒、寶石筒等。

2-10
筆架

筆架（圖2‑10）

　　筆架遠觀有如山狀，故又名筆山，是書畫家作畫時，中間停筆休息時置筆用。筆放於桌上易滾動或不小心弄髒畫面，故每次休息時將所用之筆，擱置於筆架上，用時再取之。

筆掛（圖2‑11）

　　筆畫完清洗後，掛於架上，讓其自然乾燥，使筆毛保持在清爽、蓬鬆、柔軟的狀態。

2-11
筆掛

筆簾（圖2‐12）

出外寫生，或需要攜帶毛筆時使用。通常以極細的竹絲串聯而成，包捲時可保護筆毛並可讓筆毫透氣，具有護筆的功能。

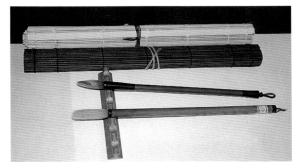

2-12
筆簾

顏料（圖2‐13）

傳統的國畫顏料有礦物性顏料和植物性顏料，礦物性顏料主要是由礦石磨煉而成，色彩厚重、艷麗，易於蓋墨，宜小心使用，如：朱砂、硃磦、赭石、鉛粉、蛤粉、石綠、墨石脂、黃金、白銀……等。來自植物性顏料則類似水彩，顏色透明、色薄，蓋墨性不強，如：胭脂、藤黃、花青、墨、梔黃……等，其中藤黃為藤樹膠質的樹枝所

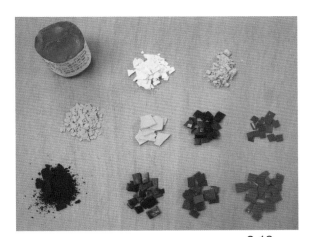

2-13
國畫顏料

製成，由於是具有毒性的植物所煉製，故不可入口，宜謹慎使用。中國畫的顏料從原料的選擇、製作時的麻煩到使用時的困難重重，對一般初學者來說很不方便，因為有些顏料要磨粉和加膠才能使用，時間上也不經濟。但是中國畫顏料的發展也一直不斷的在改善，目前市面上出售的國畫顏料有如西洋水彩般，加水即可使用，對消費者而言非常方便。

近代國畫受西洋繪畫影響及色彩更廣泛的使用，西洋的透明水彩顏料、不透明水彩顏料或者壓克力顏料等，漸受到年輕人的歡迎。然而國畫傳統顏料的恆久性，仍是其他顏料所無法取代的。

2-14
調墨盤

調墨盤（圖2－14）

　　以梅花形、陶瓷製、平底者為佳。使用平底盤調墨，墨會平面化開，可清楚看出所需要墨色的濃淡，在畫面上是否適用。調墨時可按照順時鐘方向由濃依序而淡，方便使用時掌握墨色。

2-15
調色盤

調色盤（圖2－15）

　　以等距間隔的梅花盤較適用，將顏料置於內，用時沾出少許於小碟子上混色，若直接在調色盤上混色會使顏色變髒。

2-16
碟子

碟子（圖2－16）

　　供調膠或調色時使用，避免於調色盤調色時造成顏色混亂或者膠擴散溶於水中，影響作畫品質。

2-17
筆洗

筆洗（圖2－17）

　　裝水用具以內分三格者為佳，用以分開清水與濁水。洗筆時固定於一格，他格則永久保持乾淨，讓作畫時隨時有清水可用。

水盂（圖2‐18）

備水及補水之用。使用時可以小匙盛水用之。

2-18
水盂

水滴（圖2‐19）

水滴可控制水分，一滴一滴的入硯，供磨墨用。它能控制水分的多寡，或者在硯池中的墨使用過久而欲乾時，滴入少許水增加墨的潤濕度。

2-19
水滴

紙鎮（圖2‐20）

作畫時固定紙張，避免風吹而掀動。選用時通常以底平、量重、表面光滑不傷紙張為原則。

2-20
紙鎮

墊布（圖2‐21）

避免作畫時，因水分過多，畫紙貼於桌面，所以放墊布，讓畫紙可以有充分的時間晾乾。

2-21
墊布

2-22
鹿膠

膠

　　以牛皮膠及鹿膠（圖2-22）較常用，作畫時加少許水混合使用，可製造特殊墨韻，尤以淡墨層次的處理效果更佳。

2-23
印泥、印泥盒

印泥、印泥盒（圖2-23）

　　印泥是在畫作完成後題款蓋章時使用。市面上常見的印泥，色澤以偏正紅色和暗紅色為畫家所常用，選擇時以不滲油者為佳。

　　印泥盒為裝印泥用，使用後要蓋好避免風乾，避免造成日後使用的不便。印泥在長久使用後變得乾澀時，要定期加以攪拌均勻再使用。

2-24
印材、印章盒

印材、印章盒（圖2-24）

　　中國古代印材多以銅為主，王公貴族則用玉質石材，都需要工匠費時鑄碾而成，直到元代開始使用花乳石刻印。迄今更發展出多元的印材，常見的包括：木、石、金、牙、角、橡膠等材質。

　　書畫家所使用的印章常常有幾十方，而材質多以石頭為主，稍有不慎即會損傷，因此多會訂製印章盒以為保護。

　　以上林林總總的用具，使用應固定於一套，因這些材料和用具使用後會產生個人習慣性。在使用習慣後，於應用上便較能得心應手，墨趣的掌控上也較能隨心所欲。

問題與討論

一、試說明各種國畫用具之用途及正確的使用方法。

二、國畫用具種類繁多，甚至西畫工具也可作為國畫之用。請分
　　組討論其優缺點，並提出可作為國畫工具之用的新工具。

第三章　傳統筆墨應用與創新

　　近代在西方繪畫的衝擊下，國畫傳統筆墨技法漸漸走出傳統的束縛，在繪畫觀念和表現技法上，有了很大進展和開拓的空間，表現方式也趨於多樣化，嘗試的媒材也更多樣，許多畫家也積極在創作上努力的開拓新技法，讓創作盡情的發揮、自由的揮灑，為國畫開創更寬、更廣的表現空間，然而這必須建立在傳統筆墨的基礎上。

　　因此若能具備筆墨應用的基礎（例如乾筆不枯燥、濕筆不油滑；重墨不混濁、淡墨不單薄等筆墨基本功夫），靈活運用技法及美學基本概念（例如濃淡、乾濕、輕重、大小、疏密、聚散等），巧妙的排列和組合，便能使畫面變得活潑生動，充滿變化，創作出一些意想不到且截然不同的情趣和風格。

傳統筆墨的認識

　　水墨畫種類很多，諸如：仙佛鬼神、人物傳寫、山水林石、花竹翎毛、畜獸蟲魚、屋木舟車、蔬果藥草、小景雜畫等，都需要靠筆法──皴、擦、點、染與墨法──焦、濃、淡、乾、濕等基本筆墨的應用來表現，於是產生了自古以來大家所遵循的國畫六法（氣韻生動、骨法用筆、應物象形、隨類賦彩、經營位置、傳移模寫）和六要（氣、韻、思、景、筆、墨）等傳統藝術形式思維。因此六法與六要便成了國畫入門必須學習的一門功課。要達到「氣韻生動」的境界，可先從筆法與墨法著手，循序漸進。以下簡單介紹國畫基本的用筆與用墨方法。

用筆（圖3‑1）

　　民初畫家<u>黃賓虹</u>先生論用筆認為，要「如折釵股」：以中鋒運筆，讓線條挺拔有力；要「如錐畫沙」：行筆穩健，處處著力；要「如高山墜石」：用筆厚重有分量；要「如屋漏痕」：用筆沉著、線條行進間控制得宜。用筆的形式則包含：

一、中鋒用筆──執筆端正，筆鋒行進中，筆尖在筆線中間，有如書寫毛筆字，厚重圓潤，飽滿健壯，看起來有精神，常使用於質感、量感較結實的物象。

二、側鋒用筆──執筆筆桿傾斜，筆鋒、筆身、筆根可依需要接觸著紙面作畫，如此用筆變化多端，也可中鋒、側鋒同時運筆，增添多元的效果。

三、逆鋒用筆──逆鋒運筆有如往紙裡使力，運筆的方向也和中鋒、側鋒運筆的方向相反，筆觸會產生與中鋒、側鋒不同的效果，增加畫面更多的變化。

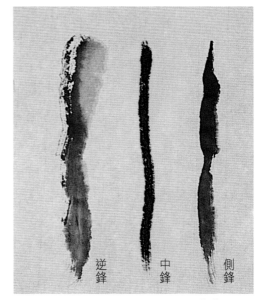

3-1

各式筆法

　　有了用筆的基本概念後，須多加練習，以熟練筆法，讓作畫過程中的皴、擦、點、染等效果，成為畫面上最恰當的安排，達到「氣放而收，氣收而放」的境界。

用墨

墨法講求墨韻，形成墨韻主要成因在於水分的掌控。水分的多寡能運用恰當，則輕重深淺的五彩墨色皆現。用墨的重點須做到：乾墨不枯、濕墨不滑、濃墨不濁、淡墨不薄。常用的墨法運用有下列幾種：

一、焦墨法——筆中水的含量少，形成渴筆。筆觸表現出蒼茫的感覺，常用於作品完成時提筆、提墨增加畫作精神。

二、濃墨法——墨中含水分較少，墨色較深且黑，常使用於表現近景或物象的暗面，若處理得當，可增加畫面的分量和渾厚度；而靈活的與焦墨和淡墨搭配運用，可破除墨色生硬呆滯不生動的缺點。

三、淡墨法——指墨在使用時水分的含量較多，常用於表現遠景。淡墨使用恰當可產生空氣遠近迷濛的效果，作畫時也常用來突顯濃墨，增加層次變化，強化墨韻。

四、破墨法——濃墨和淡墨於紙上互為滲化重疊，讓墨韻豐富、渾厚、滋潤。破墨法若要運用得宜，須熟練濃墨和淡墨的使用法後，才能使破墨法有較突出的表現。

五、潑墨法——潑墨法常在單純、統一的表現中求變化，瀟灑的用筆，隨性的揮灑，表現出磅礴雄偉的氣勢。小畫若能恰當的運用潑墨技法，可畫出具有大畫趣味的墨韻，而出現意想不到的效果。

用筆用墨圖例解說（圖3-2～3）

濃墨

淡墨

明與暗

柔

剛

濕筆

乾筆

破筆

輕筆

重筆

擦筆

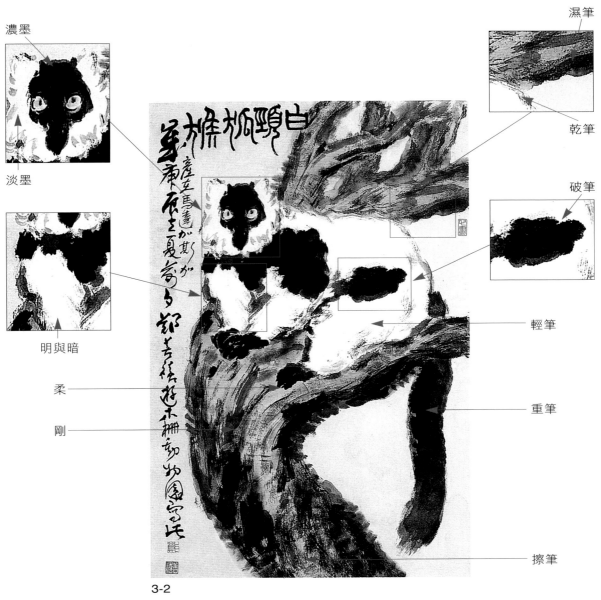

3-2

鄭善禧，白頸狐猴，彩墨，45.5×70cm，2000。

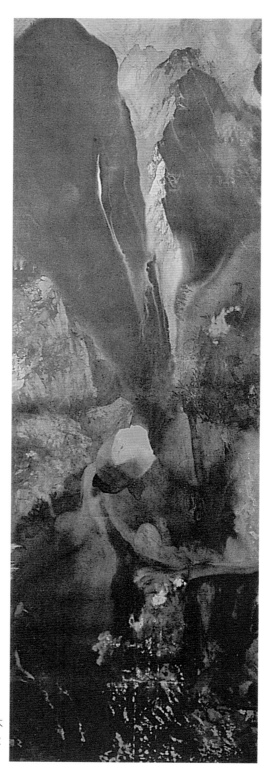

3-3
張大千，幽谷圖，紙本
潑墨潑彩鏡片，269×
90cm，1965。

傳統人物畫基本技法

　　人物畫在中國繪畫發展史上可說是發展最早也最貼近
生活的一種畫類，經過歷代的沿革變遷，綜合前人豐富的
創作經驗，到了明代出現了「十八描」的說法，也成為人
物畫的入門基本筆法。迄今常用的描法介紹如下：

1. 高古游絲描──用尖細的筆，圓勻細緻，緩慢描出
 有疏密、波磔和頓挫，像春蠶吐絲般順筆運筆，有
 秀勁古逸的趣味，適合表現柔和的綢緞衣料。（圖3-4）
2. 鐵線描──用中鋒描寫，渾厚有力，沒有絲毫柔弱
 之跡，好像鐫刻石塊，如「屈鐵盤絲」。唐代西域尉
 遲乙僧常用此描法，明代諸多畫家也愛用此法表
 現。（圖3-5）

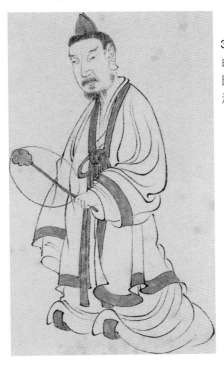

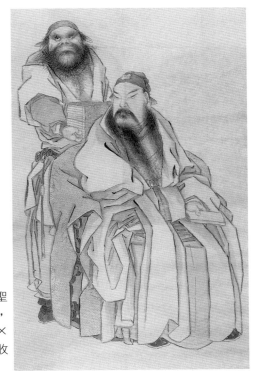

3-4
明，陳洪綬，孤往
圖（局部）。高古
游絲描。

3-5
清，錢慧安，武聖
像（軸，局部），
紙本水墨，28.2×
63.7cm，私人收
藏。鐵線描。

3.釘頭鼠尾描──下筆重成釘頭，稍停頓後，緩慢的從重壓而輕提形成鼠尾狀，適合表達肌肉和衣褶的質、量感，為<u>北宋武洞清</u>習用的筆法。（圖3‑6）

4.橛頭釘描──在禿筆的堅強挺拔中要含有婀娜之意，描繪衣紋要意明筆簡，此描法來自<u>南宋馬遠、夏圭</u>山水用筆的斧劈皴。（圖3‑7）

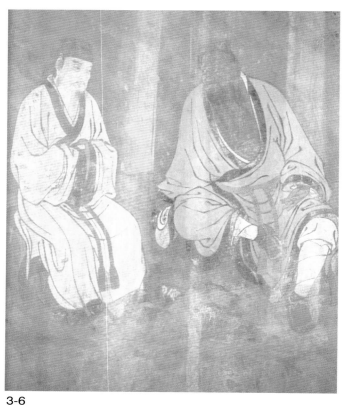

3-6

鍾離權度呂洞賓（壁畫，局部），251×195cm，山西省芮城縣永樂宮純陽殿扇面牆北側。釘頭鼠尾描。

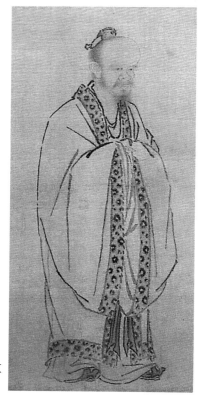

3-7

南宋，馬遠，孔子像（頁，局部），絹本設色，27.7×23.2cm，北京故宮博物院藏。橛頭釘描。

5.曹衣描──筆法稠疊而顯衣服緊窄，如穿一身羅綺
　從水中出來，滿身衣紋貼在身上。描畫時尤其注重
　身軀的肌肉變化，相傳為<u>北齊</u> <u>曹仲達</u>所習用的衣褶
　筆法。（圖3－8）

3-8
唐，蠻夷執貢圖（冊頁，局
部），46.7×39.5cm，臺北故
宮博物院藏。曹衣描。

　　如何畫出生動的人物畫呢？初學者可以從工筆人物入
手。首先要掌握人物正確的比例。自古以來以「蹲三、坐
五、立七」為畫人物的比例標準。「蹲三」（圖3－9）為以
頭為一單位，整體高度為三單位，即是自頭頂至下顎為
一，頸至腰為二，腰至足為三。「坐五」（圖3－10）為頭為

一，下顎至腰為二、三，腰至足為四、五。「立七」（圖3
－11）是頭為一，下顎至乳際為二，乳至臍為三，臍至腿
跟為四，腿跟以下至足部約占三個頭的長度。然而這些論
點僅就一般普遍性而言，實際觀察人物如大人、小孩；東
方人、西方人等比例便有所不同。因此應多從觀察寫生著
手，才能掌握適當的人物比例。其次可事先擬稿，以硬筆
畫出底稿，待比例輪廓確定後，將底稿襯於畫紙之下，反
覆練習基本描法，俾使筆法純熟，再求神韻的表現，即可
畫出「傳真」的人物畫。

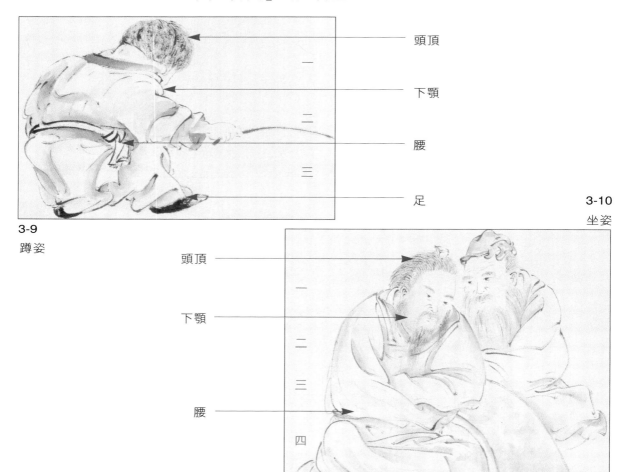

3-9
蹲姿

3-10
坐姿

頭頂

下顎

乳

臍

腿跟

足

一

二

三

四

五

六

七

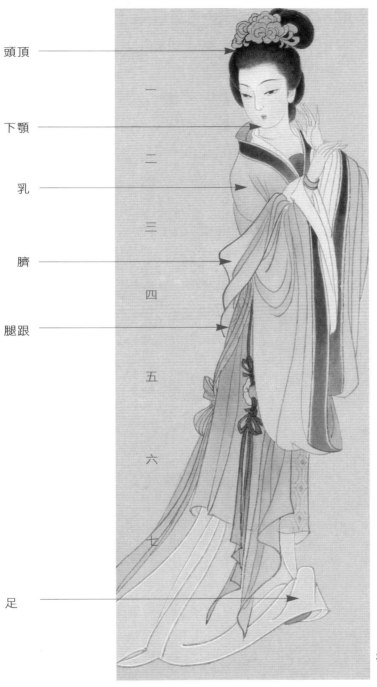

3-11
立姿

閒　坐

示範：林章湖

◎材料：鉛筆、宣紙、狼毫筆、羊毫筆、礬水、國畫顏料

◎說明：

　　一般人都認為水墨當中人物畫最難。其實，這只是心理上先入為主的觀念而已，若練好素描底子，尤其是速寫造形的能力，相信畫人物畫並非難事。現代社會給予藝術家空前的衝擊，而「人」一直是社會本身的主宰，所以今日水墨「人物」主題，無疑是最值得探討、創作的，比起其他如風景、花鳥等，人物畫是最親切，最具挑戰性的。

　　當我們素描或速寫時，其實也同時在內心思考創作某些狀況，因此，最好當場即能準確地捕捉到自己想要的造形，專注用心地將感覺融入造形當中，畫出己意，日後才可能提供自己可資入畫的因素。所以，初學水墨人物畫，以掌握主題造形，以及感受到的趣味為宜，避免過於主觀躁進。

　　現在，就上述重點，創作水墨人物畫「閒坐」，並簡要解說。閒坐這幅人物畫作品是想表達一種居家清閒、簡樸自在的感覺。

◎步驟：

一、先用鉛筆在宣紙上「定形」，使主題更精簡、明確，也可用毛筆線條鉤勒。（圖3－12，HB鉛筆定稿）若是作大畫人物，可使用一般炭筆，方便修改及擦掉。

3-12
階段一

二、使用小狼毫筆，鉤勒出人物細緻的輪
　　廓：如外套墨線較重，肌膚是赭線，
　　頭髮、褲子則是淡墨等等，表達人物
　　本身各部位客觀變化。（圖3－13，鉤
　　勒畫法）

三、接著，畫外套花紋：調和礬水畫出花
　　紋，乾後拿羊毫筆塗淡墨，即反襯出
　　花紋效果。稍乾時，再上濃墨，使濃
　　淡交融，呈現外套厚實的質量感。
　　（圖3－14，外套部分）

四、最後，前述部位再加強補筆，以及處
　　理完成一些細節：如藤椅色澤淡，鉤
　　勒其形，稍染暗處；拖鞋，簡潔的淡
　　墨效果；褲子，淡淡花青；頭髮、眼
　　鏡等細節，只要簡明處理，以突顯主
　　題效果即可。（圖3－15）

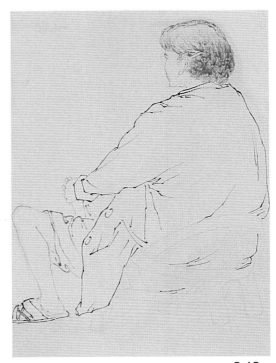

3-13
階段二

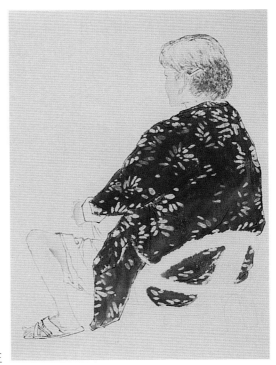

3-14
階段三

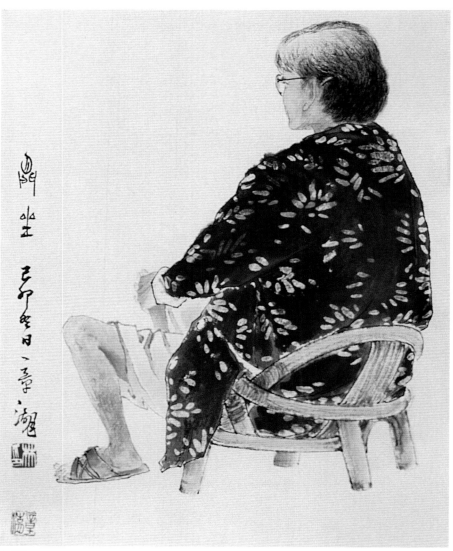

3-15
完成圖

傳統山水畫基本技法

　　山石、樹木在傳統的山水畫中占有相當重要的地位，其紋理、形態多變，常在細微處有所不同，因此在創作前宜先多觀察，掌握其基本形態，作為創作的基礎。以下概略介紹基本山石、樹木畫法。

山石的畫法

　　畫石的步驟大致可分為鉤、皴擦、染、點提的程序。

1. 鉤——以中鋒用筆居多。先以筆線大體決定石頭結構，並注意聚散和大小分布，用筆須有輕重緩急的筆線，石頭才富變化顯得生動。（圖3-16）

2. 皴擦——皴擦的筆觸以側鋒居多，用以表現石頭的質感與量感。用筆時應注意輪廓鉤線氣勢的延續，使得明暗的表現和陰陽向背，能更具體。（圖3-17）

3. 染——用濃墨、淡墨來渲染，增進物體的質與量，使畫面具有濃、淡、乾、濕的變化，讓山石更具生氣。（圖3-18）

4. 點提——在整個創作階段近乎完成時，用點、提來增進山石的精神，有畫龍點睛之意，有時也用來補皴擦之不足。（圖3-19）

3-16
鉤

3-17
皴擦

3-18
染

3-19
點提

　　其中皴法是歷代畫家以淡墨和乾墨用側鋒和中鋒來表現山石、樹身的脈絡、紋理、明暗、向背的描寫方法，不同的皴法針對不同山石、樹身能產生不同的「質感」、「量感」，若將傳統的皴法作歸納，可分三大類，即線類的皴、面類的皴和點類的皴。線類的皴包括短披麻皴、長披麻皴、卷雲皴、荷葉皴、解索皴、牛毛皴、馬牙皴和亂柴皴等；面類的皴包括小斧劈皴、大斧劈皴等；點類的皴包括雨點皴、大小米點皴等，擇要介紹：

1. 長、短披麻皴——因形似披覆麻繩而得名，是傳統山水皴法最重要的一種，其用筆是半側鋒畫成，不像馬牙皴硬，也不如荷葉皴和亂柴皴的剛，線條的長短分為長披麻皴（圖3–20）、短披麻皴（圖3–21）。

2. 荷葉皴——是因皴法方式彷彿荷葉的葉脈而得名，其用筆以中鋒來畫，筆的力度較剛勁，恰巧介於披麻皴和解索皴之間（圖3–22）。

3. 牛毛皴——是因皴筆方式有如牛毛似的短披麻皴筆而得名，其用筆是以半側鋒枯筆畫成的，線條圓而緊密重疊，元朝王蒙習用的皴法。

4. 小斧劈皴——又叫「斫朵皴」，北宋李唐的「萬壑松風圖」是最早的代表作，其筆法是略帶側鋒鉤邊皴法砍斫而成（圖3–23）。

5. 大斧劈皴——是北宋李唐及南宋馬遠、夏圭承襲並發展成為南宋的主流皴法，其用筆是將筆大側鋒如斧頭砍劈，連皴帶染，使石頭三面陰陽分明（圖3–24）。

6. 米點皴——北宋米芾始創，其筆法以側鋒橫點，注重濃淡層次點染，米氏雲山煙樹都是用米點點成（圖3–25）。

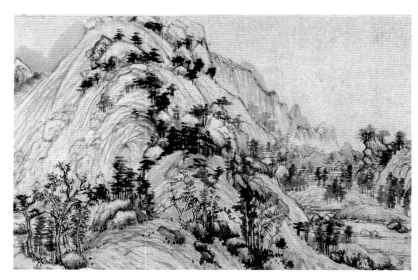

3-20
元，黃公望，富春山居圖（卷，局部）。長披麻皴。

3-21
明，沈周，廬山高圖（軸，局部），紙本淺設色，193.8×98.1cm，臺北故宮博物院藏。短披麻皴。

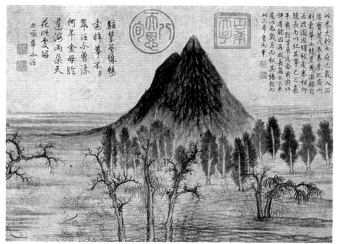

3-22
元，趙孟頫，鵲華秋色圖（卷，局部）。荷葉皴。

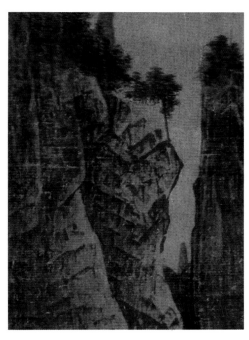

3-23
北宋，李唐，萬壑松風圖
（軸，局部），絹本設色，
187.5×138.7cm，臺北故
宮博物院藏。小斧劈皴。

3-25
北宋，米芾，春山瑞松圖
（軸，局部）。米點皴。

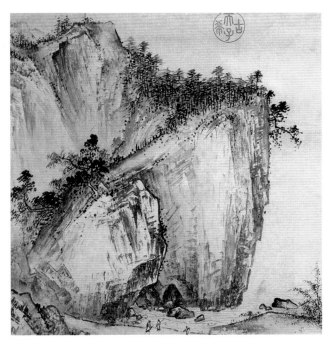

3-24
南宋，夏圭，溪山清遠圖（卷，局部）。大斧劈皴。

樹的畫法

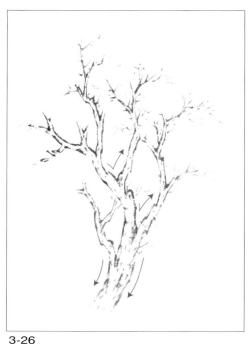

3-26

畫枝的筆勢。

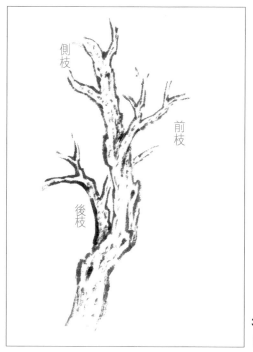

側枝

前枝

後枝

3-27

注意枝的前後、左右姿態。

　　古人云：「畫樹必先立幹，加點成茂林，增枝為枯樹。」畫樹先畫幹後枝，由枝長葉。枝幹用筆如寫字，行筆要有頓挫，筆鋒著紙才有力量，用筆通常依筆順由左而右、由上而下畫較為順手（圖3-26），但可依個人作畫習慣而定，並非絕對。畫枝須注意前後、左右（圖3-27）、老嫩、枯潤情形，而春夏秋冬等四時的變化也應加以關注。常用的畫枝方法有：

1. 鹿角枝——枯枝形狀如鹿角，稱「鹿角枝」。其畫法是在筆線停頓處和轉折處添新枝，畫枝忌平行或對稱的出枝，缺乏變化（圖3-28）。

2. 蟹爪枝——枯枝形狀如蟹爪，稱「蟹爪枝」。其畫法是枝向下折，就如螃蟹腳爪一樣向四方伸展，很能表現秋冬寒林的荒涼情景（圖3-29）。

3-28
北宋，徽宗，臘梅山禽圖
（軸，局部），絹本設色，
82.8×52.8cm，臺北故宮
博物院藏。鹿角枝。

3-29
南宋，劉松年，羅漢圖（軸，局部）。蟹爪枝。

國畫

枝幹完成後，加以點葉。點葉大致可分為單葉和夾葉兩種表現方式：單葉係依樹葉的形狀加以統整出橫點、直點、圓點與斜點（圖3-30）；夾葉係以線鉤出樹葉的輪廓，著色時依畫面需要或季節不同填上色彩（圖3-31）。樹葉的

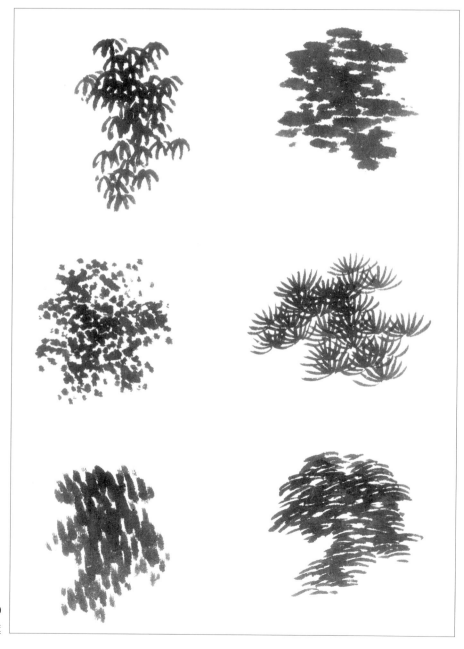

3-30
單葉

畫法是前人依作畫經驗，歸納出統整的作畫方式，僅是表現形象，寫其大意，然而自然界的樹葉形式未必如此規則，因此寫生時不必拘泥某樹就必須用某葉來作畫，應靈活運用。

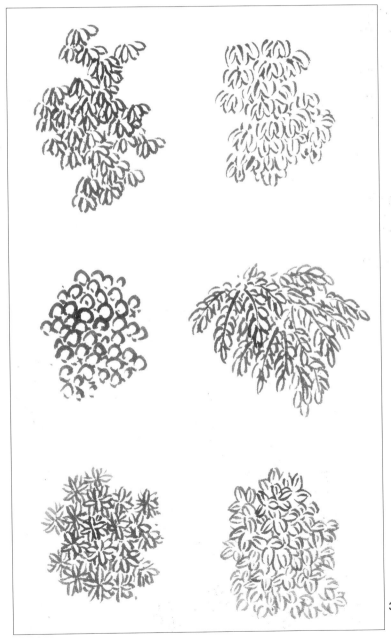

3-31
夾葉

校園一隅

<div style="text-align: right">示範：陳肆明</div>

◎材料：宣紙、墨汁、兼毫筆、國畫顏料

◎說明：

校園是大家倍感親切的地方，也是美術課素描與水彩寫生的好地點。然而，以國畫筆墨畫校園風景似乎較少見。本幅畫特別強調運用國畫筆墨的基本功夫，從取景構圖筆墨鉤繪成圖，最後賦予色彩完成作品。

◎步驟：

一、校園實景。（圖3－32）

二、先將前景水池旁邊的石頭及主幹鉤出，事先留出將來要添葉子的空白位置，然後鉤出中景及遠景的樹幹，此時特別注意墨色濃淡深淺的變化，樹幹的紋理及樹枝的疏密的分布也需注意。（圖3－33）

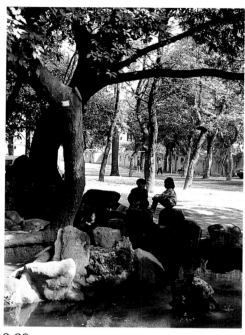

3-32
校園實景

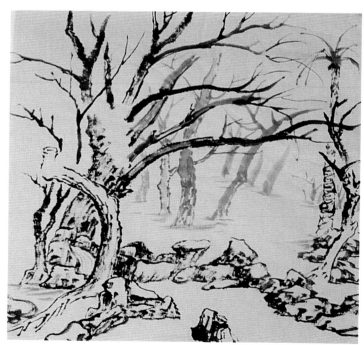

3-33
階段一

三、前景主幹點上大介字點的葉子注意濃、淡、深、淺的
　　變化，待乾後，染上花青加少許墨在濃葉處，用花青
　　加藤黃染在淡葉部分，染樹幹用赭石也需分濃淡色，
　　石頭倒影染花青加少許墨。（圖3－34）

四、加上點景人物及樹葉間用硃磦畫少許的紅葉，增添空
　　間感和趣味性，此時一幅熟悉的校園景色就被生動的
　　描繪出來。（圖3－35）

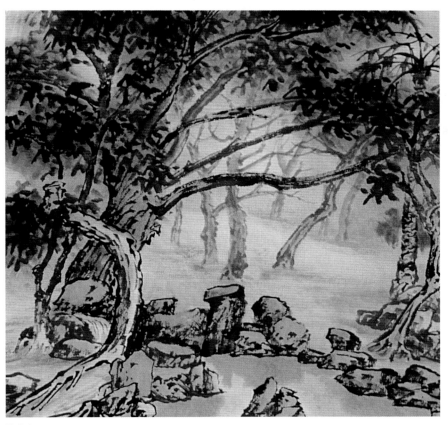

3-34
階段二

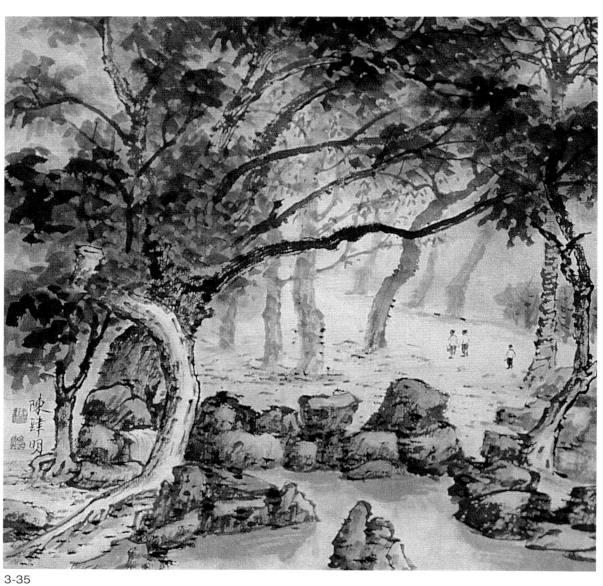

3-35

完成圖

溪中小景　　　　　　　　　　　示範：侯清地

◎材料：羊毫筆、墨汁、礬紙、粗麻布、牛頓水彩顏料

◎說明：

　　國畫常以大山大水作為繪畫題材，表現出那股壯觀的氣魄。然而，有時走進鄉間小道或崎嶇山路、蜿蜒小溪等僻靜優雅的地方，也可從小處去體會出大自然的靈氣充塞其間。雖僅是一片小樹葉、一顆不起眼的石頭也有屬於它自己的世界。如果我們平時能善加利用美學觀點來看待大自然，進而對自然多加關懷和付出，甚至用畫筆把大自然的美景表現出來，心靈上所得到的滋潤將是無止境的。

◎步驟：

一、取景階段：面對景物寫生時，首先應以抽象的眼光去看具象的東西，先將景物簡化，再把畫面加以分割與整合，將原本雜亂無章的景象透過美術基本理念和常識，配合著自己的理想及內在思考的醞釀，讓畫面呈現出自己對景物有強烈感受的一幅作品。作品鉤勒出大體架構之時，最重要的思考方向是該如何去突顯主題，使構圖不致零散。而畫中疏密的黑與白、聚與散等應如下圍棋呈現於盤面的黑白棋子，聚散分布很自然。（圖3-36）

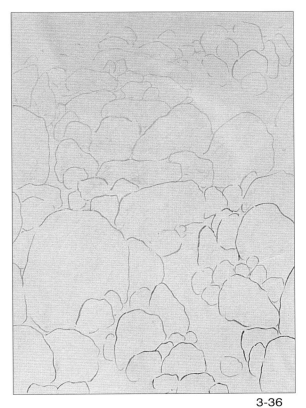

3-36

階段一

二、創作階段：有了取景基本概念，使用軟性6B鉛筆定出
　　大體架構，安排出畫面石頭大小、聚散、疏密、輕重
　　的布局，下筆時筆沾淡墨，筆尖加濃墨以中鋒鉤勒出
　　輪廓，前面墨色重，遠景墨色淡。構圖完成後，以較
　　乾的墨、側鋒用筆，皴、擦、染、點出石頭的明暗、
　　前後、光滑與粗糙之質感與量感，並運用虛實方式表
　　現出畫面空靈的感覺。（圖3-37）

三、完成階段：水墨畫通常在最後整理階段施以染色來補
　　水墨不足之處。於構圖平衡中有欠缺之處，則以題款
　　補之。讓畫面在不平衡中取得平衡、於靈巧中求平
　　穩。最後配合畫面需要擇處用印。因它有暖色和彩度
　　高的特色，且具有提昇畫面精神
　　的效果。（圖3-38）

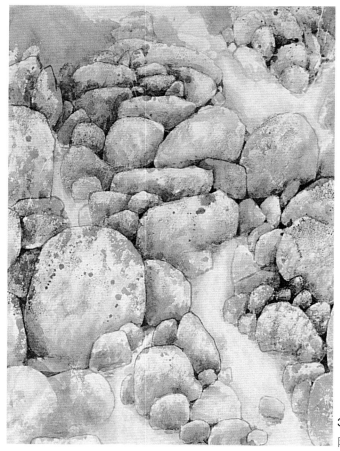

3-37
階段二

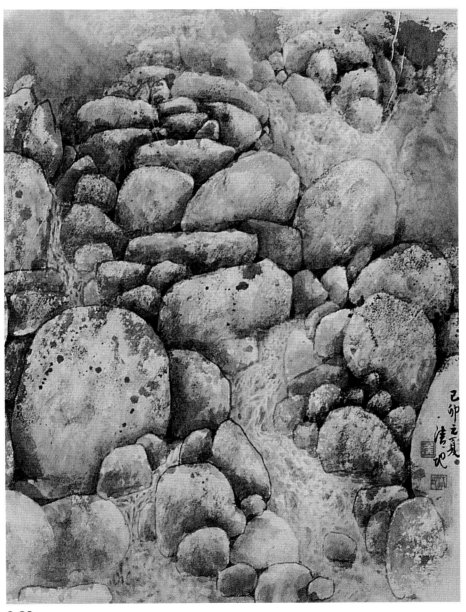

3-38

完成圖

觀音山遠眺　　　　　　　　　示範：江正吉

◎材料：噴水器、排筆、山馬筆、棉紙

◎說明：

中國山水畫是以自然風景為主要描寫對象的水墨畫，隨著作畫者多角度的視覺移動，和以小觀大的開闊視野，在有限尺幅中呈現出無盡空間。這種以移動式俯視、平視將映入眼中的外在形象，激盪心中的內在意念寫出的山水畫，與西洋採定點透視，以大小比例來表現遠近距離的風景畫截然不同。

傳統山水畫講究立意為先，如何將大自然中雄偉的氣象，山川壯闊，風雲開闊，朝暉夕陰的變化表現出來，這就得運用高遠、深遠、平遠來布勢造景，於小小畫紙上呈現空間之美。但無論是眼前之景，或是心中所想、所鍾情的景色，造景都必須靠筆法及墨法靈活運用，才能寫出明暗的光影，山稜石峻的奇異，把豐富的景物，多樣化的山水風韻表現得淋漓盡致。

這幅「觀音山遠眺」是當場寫生之作，全以水墨描繪，在現場寫生時，首先要以遠距離用俯視、平視各角度觀察所要描繪景象的整個情勢，然後再以近距離觀其細微。作畫一如寫文章，唯有情之所鍾，當心靈與客觀景物交融，而心生感動，下筆才能掌握神韻。

◎步驟：

一、畫近景時可以排筆一邊蘸清水，另一邊蘸濃墨，筆在小碟中略調後，筆肚中將呈現清水、淡墨、次深墨、黑墨、濃墨等多種層次的墨色。此時，用大筆觸的畫法，運筆時要有波折，先畫右下幅的近景山頭。

以大山馬筆蘸濃墨，中鋒側鋒乾筆的變化，運用長短、粗細、曲直、疏密各種皴法，以及苔點法來描繪

出山頭的小樹，前景的梯田，並以小山馬乾筆濃墨寫
電線桿、鐵塔等。雖然前景濃墨很滿，但利用梯田、
房舍的白色空間，不僅呈現豐富的景物，光影流動，
並使畫面不至於擁塞死板。（圖3－39）
此處採用大筆呈現大塊面，及小筆鉤寫出的小線條，
目的在用對比而產生層次的豐富面貌。

二、畫中景時，可以先噴水，再用排筆蘸墨，其層次變化
　　一如畫近景，只是顏色稍淡，畫出中景的小丘及平原
　　部分，尤其在中近景處的小丘下方，再刷少許清水，
　　使其有煙霧升起的感覺。等略乾時，用中山馬乾筆蘸
　　濃墨，從左上角的樹畫起，由上而下、由左而右，墨
　　色逐漸轉淡，使視野能夠逐漸擴展，景物由近而遠的
　　視野便輕鬆表現出來。然後以小山馬乾筆鉤勒出中景
　　的屋舍房宇，並以點苔法點出中景的遠樹叢。運筆時
　　要有疏密，才能顯現真實自然的風格。（圖3－40）

三、遠景的畫法，首先噴一點清水，讓畫面產生氤氳水氣
　　的感覺，再用小排筆蘸墨，用墨也要有變化，由右而

3-39
階段一

左畫遠山，即可出現深淺乾濕的趣味。再以中山馬筆
蘸稍深的墨，趁潤濕時筆勢由上而下翻轉頓挫，再用
長短、粗細的皴法鉤出山頭輪廓，呈現山形及其陰暗
面，以畫出層山的感覺。

畫山腳下時也要先用排筆蘸清水略染，趁將乾未乾之
際，將排筆一邊蘸淡墨，一邊蘸濃墨，深墨在下，淡

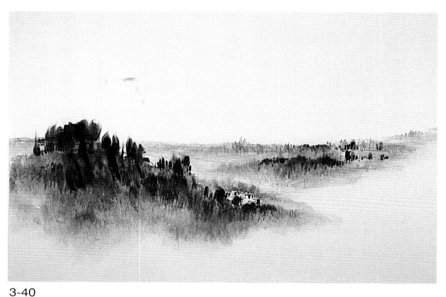

3-40
階段二

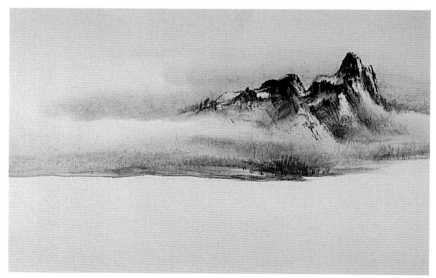

3-41
階段三

墨朝上橫刷，並在距山頂的中間位置，留一些不規則
的空白，一則顯現朦朧的幽靜；二則表現一曲清淺的
水流。（圖3－41）

最後以排筆蘸淺墨，畫出更遠的山影，如此一幅恬淡
活潑的山水便告完成。（圖3－24）

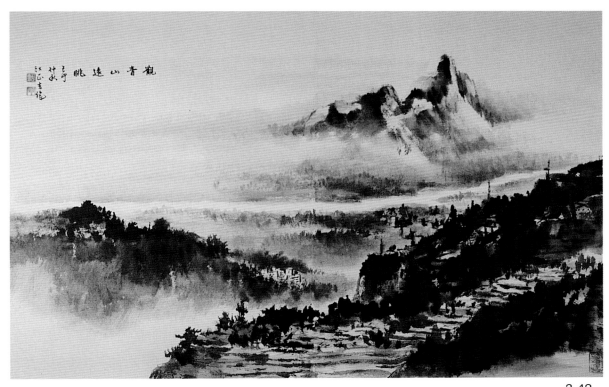

3-42
完成圖

傳統花鳥畫基本技法

傳統花鳥畫的基本畫法，大致可分為四類：

1. 白描法——白描法即以線條描繪物體為主，而不施加以色彩。用筆時宜用中鋒鉤線，下筆力道及墨色濃淡全視所描繪對象之特色與質感，如淡墨用於表現嬌柔的花瓣，散筆乾墨則易於表現出羽毛之蓬鬆感。白描畫法常於鉤線之後加以淡墨渲染，表現出細緻淡雅的效果。

2. 雙鉤法——雙鉤乃以白描為基礎，加以敷色層層渲染而成。作畫時宜用礬紙，較易於水分的控制，設色時須以兩隻羊毫筆，一支用於上色，一支則只沾清水用於將顏色推染開，如此重複渲染後，所表現之花鳥畫較具精密寫實之感。

3. 沒骨法——沒骨法靠色彩暈染而成，須經過層層數次加染。和雙鉤畫法很類似，只是省略雙鉤墨線的一種繪畫方式。沒骨畫亦多採用礬紙，將寫生稿本襯於畫紙下，省略鉤線直接染以顏色，有時為了表現花、枝、葉之間重疊，常保留水線代替鉤勒線（圖3－43）。

4. 寫意法——寫意係將所要表達的景象，依自己的意思表達出來，故有所謂「意到筆不到」、「逸筆草草，寫胸中意氣」之論點。由於外形上，不計較寫實，不求精準，但求神似，所以有較自由的發展空間。寫意畫大多著重墨韻的表現，呈現乾、濕、濃、淡的變化，可收墨色淋漓的效果（圖3－44）。

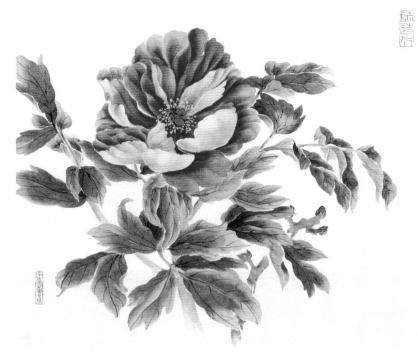

3-43
沒骨法

3-44
寫意法

牡丹花　　　　　　　　　　　　　示範：黃昌惠

◎材料：礬紙、羊毫筆、狼毫筆、國畫顏料

◎說明：

　　大地上花朵的種類繁多，它的主要架構有枝幹、樹葉和花朵等，其中花朵與樹葉的部分常成為從事繪畫工作者的主要題材。學習花鳥畫首先就是要親近大自然，仔細的去觀察，瞭解它的自然生態，深入去瞭解花的造形、色彩，以及氣候的變化對花所產生的影響，觀察並從事寫生，除了可加深自己對花朵的表現能力外，也能培養出自己對大自然的一份感情。

　　本幅牡丹花採用折枝花卉，以一個適當的角度，去觀察枝葉的變化，牡丹花花朵是重瓣結構，下筆前先瞭解牡丹花瓣的特性，以便能掌握到外在的造形和內在富貴的氣息。

◎步驟：

一、使用長鋒鉤筆，鉤勒出牡丹花樹葉和花朵的輪廓線，運筆時以書寫方式的筆法進行鉤勒，並時時注意到墨色，讓線條具有濃淡乾濕等墨韻的變化。而樹葉具有前後左右等方向不同的空間處理，花瓣姿態的伸展，這些的變化利用線條再鉤勒時去強調，畫出牡丹花生動的一面（圖3－45）。

二、調花青和藤黃形成的綠色，去染枝和葉，渲染時注意葉的正面與反面的色調變化。調洋江與白粉染花，並注意花瓣前後

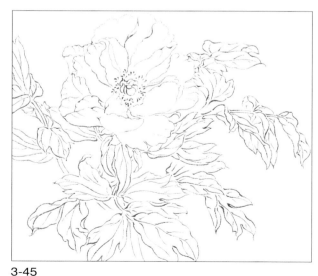

3-45

階段一

左右與花瓣上下重疊等空間的變化（圖3－46）。

三、以步驟二所調的綠色層染枝葉，加強樹葉本身的亮與暗和樹葉與樹葉之間前與後的處理，並注意到樹葉厚重的質感與量感表現，以對照出花朵婀娜多姿的輕盈。為了強調花瓣的變化，以洋江染於花朵陰凹處，使花瓣看起來更顯鮮豔和明麗（圖3－47）。

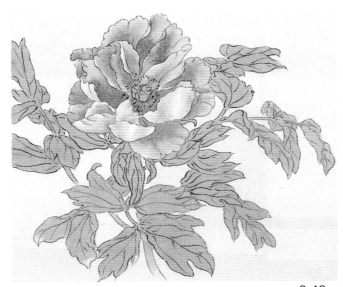

3-46
階段二

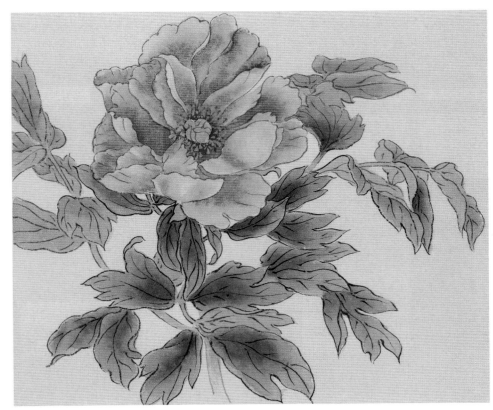

3-47
完成圖

揮毫落紙如雲煙　　　　　　　　　　示範：張　權

◎材料：靜物、狼毫筆、鉤勒筆、墨、宣紙、泥金、國畫
　　　　顏料

◎說明：

　　此幅作品是作畫時畫桌上基本的擺設，這些繪畫工具
的位置經過用心設計，個體造形上也具備美感的存在。可
先從個體寫生著手，並準確的掌握它的造形，有了外形描
繪練習後，利用過程中的心得，配合自己的表現方式，就
可營造出理想的畫面。

◎步驟：

一、先打草稿。

二、以泥金點畫出墨條的標幟，再以不同濃淡墨色畫出墨
　　條的明暗塊面。

三、鉤勒並皴擦出硯臺的形質，再以不同濃淡墨色表現硯
　　臺上的墨汁及硯臺的明暗塊面。

四、以不同濃淡墨色鉤勒毛筆赭黃色、黑色的筆桿及白色
　　的筆毛，留意其不同的明暗色調變化。（圖3－48）

五、以赭黃及濃淡墨色分染筆桿及筆毛，宜有濃淡明暗變
　　化。（圖3－49）

六、以淡墨鉤勒調色碟，再
以不同濃淡的硃磦、墨色、
花青色點畫三個碟內的色
調。

3-48
階段一

七、以淡墨及中間墨色鉤畫酒精燈及研墨缽，並以淡青、

　　淡赭黃點染兩物的明暗，注意酒精燈的反光及透明的

　　變化。（圖3－50）

八、審視整理畫面，且在適當位置題款並鈐印即完成。

　　（圖3－51）

3-49

階段二

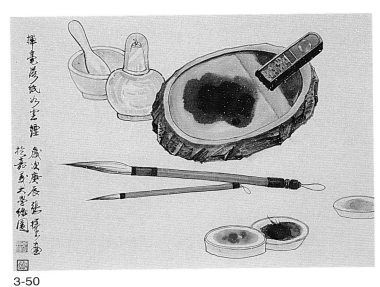

3-50

階段三

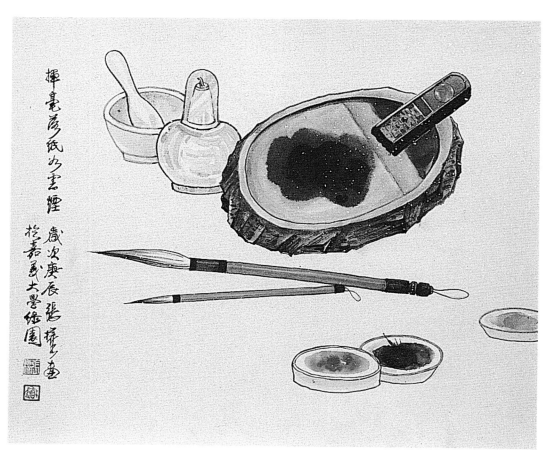

揮毫落紙如雲煙
歲次庚辰張
於嘉義大學綠園

3-51
完成圖

赤　牛　　　　　　　　　　　　示範：林章湖

◎材料：鉛筆、長鋒筆、羊毫筆、墨、宣紙

◎說明：

　　這幅畫稿，是作者上「水墨素描」課，帶學生到木柵動物園可愛動物區畫的。素描就是要能夠畫下可資運用的「造形」，最好做到用心捕捉，甚得我心，再轉化為創作。因此，作者的創作大多出自於這些素描（含速寫）所提供的基本營養。初學者須要專心與耐心去克服素描所遭遇的情況，只要有信心堅持去畫，一定可以捕捉自己的感覺。在此，示範「赤牛」，表達其客觀形質的特色。

◎步驟：

一、為了便於在宣紙上「定形」主題，可使用鉛筆或炭筆，修改或擦掉都容易。當然，多畫即能了然於胸，可以直接以墨落筆。若是想畫「工筆」方式，就須巨細靡遺的將造形輪廓畫出肯定的白描線條。（圖3－52）

3-52

階段一

二、鉛筆定形之後，順勢運筆，採中鋒鉤勒（不可拘泥照描），注意線條起伏快慢，以結合赤牛肌肉骨骼的變化。這是素描轉化為水墨畫法的重點之一。以淡墨乾筆，稍加皴擦表皮，初步表現其整體的量感。（圖3-53～54）

3-53
階段二

3-54
階段三

三、以淡赭色染赤牛全身。色彩暈染溢出輪廓，只要效果
　　自然並無不可，可視為一種趣味。稍乾之際，再以濃
　　墨強調頭部、尾部，使赤牛更為醒目。其他身體部位
　　於乾後，破筆皴擦，使色調更加厚重，顯現整體量
　　感。

四、背景柵欄只以淡墨簡單處理，是寫意畫法，對照赤牛
　　本身畫法，形成視覺欣賞上的對比趣味。頭部牛繩，
　　以白色顏料鉤出它的效果。（原先染色時漫漶，牛繩
　　已不明顯）（圖3－55）

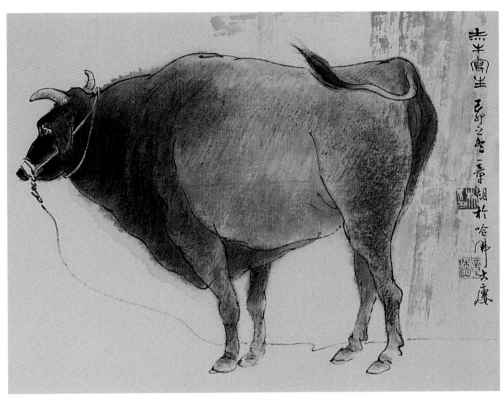

3-55
完成圖

　　總之，對於學習者，透過素描（含速寫）來表達一種
寫生創作方式，應注意造形、質感等客觀條件，以及個人
感受，彼此交互相融運用，才不至於偏頗。當然，學習者
可以依個人學習素描的心得，結合水墨畫法表現特色。

筆墨技法的應用（圖3‧56～60）

在有筆墨的運用和技法的基礎後，可將所學用於實景寫生。國畫寫生方式與西畫有所不同，國畫創作常以遊山玩水式的多點透視來表現，將自己的觀點、體會融入景物中，並將所有秀美的景物通通納入作品中，即便是秀美的景物在視野之外，也一併捕捉入畫。在布局上也因畫面需要，加以取捨或增刪，抓重點、找特色、集景物精華於一身，創造符合自己理想的作品。在寫生入門經驗還不足時，可先求形似著手，而後在熟練中求巧，奠定基礎之後，進而以求神韻為上，意在筆先，追求更高的藝術境界。

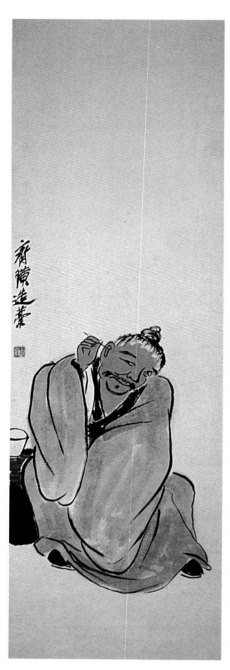

3-56

齊白石，悠閒自得。齊白石擅畫花鳥蟲魚，筆墨縱橫雄健，造形簡練質樸。此幅作品畫一個長者在掏耳朵的情形，形態天真可愛，畫中人物彷彿悠然樂在其中。初學者平常可用毛筆對固定人物進行寫生和觀察，並著重在神態的表現上，抓住重點去描寫，以增進自己寫生的能力。

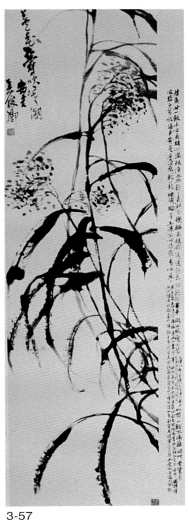

3-57

吳昌碩，蘆塘秋色。吳昌碩常
以篆刻、書法筆線從事國畫創
作。此幅作品雖然造形簡單，
但在畫面上洋溢著勁挺的力道
和富有變化的線條，內容則以
寫意的方式表達，亟欲把植物
那股向上生長的力道也藉畫面
呈現出來。畫面筆筆如刀切，
剛勁有力，畫面用筆除筆線注
重變化外，在墨色乾、濕的掌
控上變化恰當，而樹葉的聚散
變化更是用心。整幅作品線條
雖不多，筆筆力道十足。

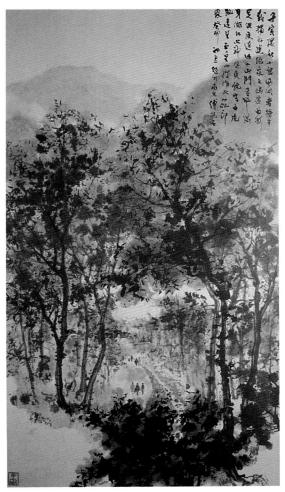

3-58

傅抱石，疏林清曉，1963。作品從寫生著手，
所以章法結構常有新穎的面貌出現，不落入俗
套。作品中線條縱逸挺秀，用色沉著穩定，所
使用的皴法更融和諸家特色，而創造出自成一
家的繪畫表現方式。樹幹以狼毫或山馬筆等硬
筆表現硬挺的枝幹，樹葉則將筆鋒叉開配合輕
重的筆觸，表現茂密的樹葉，前景的樹用筆
多，後景的山則以渲染襯托。

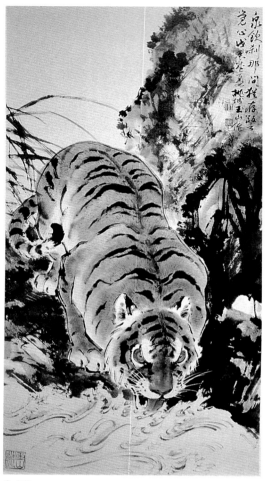

3-59

林玉山，山君飲澗圖，102×50cm。此作品
主角為老虎。作者於其身上用筆用墨分量並
不多，可是筆筆恰到好處，並以背景的重墨
來襯托主體，主角顯得更為突出。此幅作品
主角老虎，表現上中鋒用筆居多，並講究筆
線的變化和靈活，背景則以側鋒皴擦居多，
用以突顯主體，而背景再施以重墨，使得主
體更為出色。用筆、用墨若要能應用得稱心
如意，須多加練習，初學者可以已習得的素
描舊經驗及繪畫觀念運用在國畫表現上。

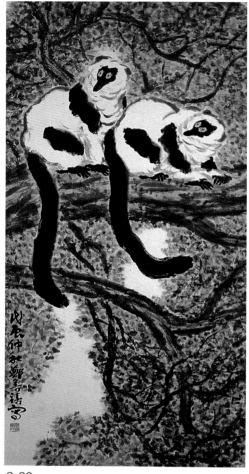

3-60

鄭善禧，春林雙狐猴，136×69cm。兩
隻白頸狐猴於樹林間嬉戲，狐猴那黑與
白相間的造形，加上作者有心安排，畫
面顯得明朗有精神，且其不同姿態和瞬
間的神態，捕捉恰到好處。兩隻立於樹
上的狐猴，用筆簡練，背景則以筆尖一
點一點的將樹葉複雜化，以繁來突顯狐
猴用筆的單純，點樹葉多而不亂且富變
化，用筆的要訣在握筆時筆桿不宜太
緊，邊點邊扭動筆鋒，讓筆毛接觸紙面
有輕重和多寡的分別，靈活的表現出樹
葉層層疊疊的效果。

問題與討論

一、中國繪畫以水墨、宣紙為素材與西方以畫布、油彩顏料為媒
　　介，其表現時所呈現的風貌有什麼不同？運用這些素材所形
　　成的效果和可能造成的限制是什麼？

二、選擇兩、三位畫家，比較他們的用筆、用墨、構圖、視點的
　　差異及特色。

習作

一、請嘗試以濃、淡、乾、濕不同的快筆和慢筆，在不同的紙上
　　玩遊戲，你是否在其中感覺到它們不同變化的趣味？請將這
　　些「實驗成果」與大家分享。

二、試以同一題材或景物分別完成下列三件作品：

　　1.素描習作：以軟性鉛筆或毛筆在素描紙或宣紙、棉紙上完
　　　成素描作品。

　　2.國畫習作：以傳統國畫工具和材料完成國畫作品一件。

　　3.中西融合創作：以上述作品所描繪的景物整合繪製成一幅
　　　長卷國畫作品的草稿，紙材以宣紙、棉紙為宜，但需先裱
　　　平於畫板上。工具以國畫毛筆為主，畫面表現以西畫彩塊
　　　色面與國畫線條鉤繪交織而成。作品宜採詩書畫印合一的
　　　模式呈現。

第四章　國畫的鑑賞

在具備基本的筆墨技法基礎後，畫面的布局、意境的呈現便成為進階的學習重點。有別於西方藝術重寫實，講求客觀理解分析，重視光影明暗及色彩，中國畫則偏重於表現人類對自然山川、景致人物的感情，描繪在天人合一中的趣味及體會，講究的是氣韻生動，主觀直覺的感受。中國藝術表現一種空間感，其空間情緒寄託於一種類似音樂或舞蹈的節奏藝術、形線之美，特別是涵蘊於畫中的人格之美、情思之美。一枝竹影（圖4-1）、幾葉蘭草，生命的姿式，宛然在目。這使一幅畫就是生命之流、一曲音樂、一回舞蹈。每一朝代藉畫所呈顯時代的生命情調與文化精神，更令中國畫成為有生命而立體的藝術品，它不僅留駐了昔人對生活的感動，人的風範和情懷，更寫下深沉的對生命的透視與鮮活的歷史。進行鑑賞之前，有必要先瞭解國畫的特色。

4-1
明，王紱，偃竹圖（軸），紙本墨筆，93.7×26.7cm，上海博物館藏。

國畫的特色

游動視點與形象記憶

國畫家在觀察與描繪事物時，雖然有時也和西洋繪畫一樣是站著或坐在固定的地點取景作畫，但大多數場合是採取活動式的、在遊山玩水的過程中邊看、邊構思的觀察與鉤繪草圖，然後憑著形象記憶與一系列的草圖整合完成最後的繪畫創作。這種創作方式尤以傳統的山水畫最常見。如唐朝 玄宗因為思念嘉陵江風光，特意要當時名畫家吳道子（約685～758，一作？～792）去嘉陵江觀覽當地景物後作畫。吳道子於當地遊走之後憑著形象記憶在大同殿

以一天工夫畫出「嘉陵江三百里」壁畫，就是以這種游動
視點與形象記憶法完成。

　　其他如整合人物畫、動物畫、界畫、山水畫於一體的
大長卷如北宋張擇端的「清明上河圖」（圖4-2），姚彥卿
的「雪江漁艇圖」（圖4-3）更是游動視點與形象記憶法的
具體表現。

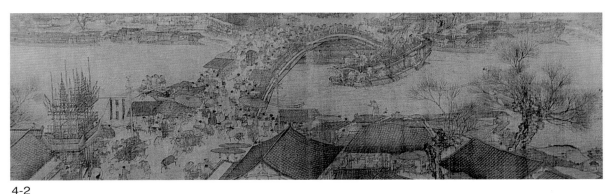

4-2

北宋，張擇端，清明上河圖（卷，局部），絹本設色，24.8×528.7cm，北京故宮博物院藏。

4-3

元，姚彥卿，雪江漁艇圖，紙本墨筆，24.3×81.9cm，北京故宮博物院藏。

「意境」的呈現

　　畫家常以畫表現人生中最深刻的情緒與感應宇宙流動的節奏。當我們耳目遊於重山川流之際，心也隨層層景象遊走其間，時間、空間、距離在剎那間消失。藝術留住永恆，是因為它讓我們的心靈精神躍昇於真善美的境界，因此人生也因藝術陶養而臻於美，這樣的優雅將在你以畫寫生命、以生活入畫開始。

　　國畫中呈現的內容不只有古意悠悠的歷史、浩瀚廣厚的人文、含蓄內斂的思想、奇偉瑰麗的自然風景、民俗節慶的歡樂禮儀，更以心寫意表現出中國人獨特的哲思。沉潛國畫中的意境可陶冶性靈，欣賞國畫中的情思可豐富精神生活，從國畫中可以縱橫歷史人文，認識社會百態、風土民情，更可以在移情之中找到寄望，涵養精神氣度，開拓視野胸襟。

　　從東晉顧愷之以人物表達神韻開始，到唐吳道子、王維，由對外在色彩形式的追求，轉而為內在精神氣質的捕捉。在技巧上除了用「模擬再現」，外在形象的「寫境」著手，進而透過筆墨的各種變化，表達個人內心對自然景物、生活面貌的感受及詮釋。到了宋代，詩意般的思考模式，使中國繪畫走入新境界，由形式的刻劃，一步步移向暗示性豐富的內在表達，追求「全神得意」、「得意忘形」。這種由寫實到創造性思想，由絢爛的色彩到多層次單色水墨，除了反映中國人認為宇宙萬變，應把握其本質，而不為表象所惑的哲學觀，並藉繪畫呈現畫家獨特的人格與學養，這和所謂「文

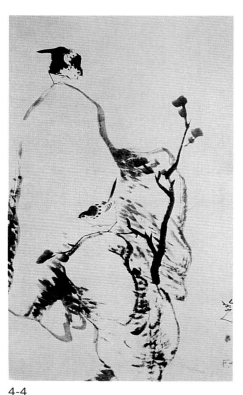

4-4

清，朱耷，柯石雙禽圖（軸），紙本水墨，106.5×64cm，煙臺市博物館藏。畫中用簡單幾筆鉤描出鼎立的巨石，其中一黑一白的鳥兒形成強烈對比，虛實相映，顯出空靈奇特的意境。圖中所畫鳥兒皆「鼓胸縮頭、一足而立」，依據畫評者分析，認為他畫鳥兒一足而立，乃隱喻與清王室勢不兩立。

格即人格」，有異曲同工之處。

　　「一水護田將綠繞，兩山排闥送青來。」王安石這首詩裡的畫面意境，是你、我身邊常常可見、可享的趣味，然而這田園佳興也在我們習以為常中被忽略。藝術的可愛正在它以心觀物、以筆寫物，在敏銳多情的心思觀想下，無論是生活中年節民俗、友朋唱和，都成為畫裡的真實。悠遊於一丘、一壑、一屋、一蟲，此中所有的真意，觸發尺幅千里的開闊。畫者以自我與環境交感，往往在描摹中，不知不覺表現其精神特質與情感，也藉筆所舞弄的線條搖曳拓展，透顯出恬靜的氣息。除了在畫面上呈現自然幽雅之美，也滲透出胸中丘壑，那一筆一畫都蘊有所指，藏有所懷（圖4－4）。如東坡畫蘭，常帶荊棘，所謂君子能容小人；宋末鄭思肖畫蘭不畫土（圖4－5），道盡國亡家喪之悲。

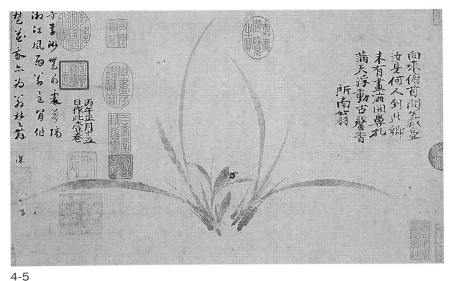

4-5

南宋，鄭思肖，畫蘭圖（卷，局部），日本大阪市立美術館藏。

結合詩書畫印為一體

　　詩、書、畫、印結合是<u>中國</u>畫特有的藝術形式。許多畫家喜歡在作品完成之後，在畫面上適當的位置題上詩句以闡明畫中意涵，最後並加蓋印章。這種結合詩書畫印的特殊表現形式，在世界各地所看到的眾多不同繪畫中，只有在<u>中國</u>繪畫中才看得到。關於詩畫結合始於何時，有兩種不同說法，一是「自從<u>唐代</u><u>鄭虔</u>（705～764）被<u>唐明皇</u>題為『<u>鄭虔三絕</u>』之後，詩書畫三絕幾乎便成為多年來<u>中國</u>人所追求的目標。」❶明確點出三者合一始於<u>唐代</u>；另一說法是：「<u>中國</u>傳統繪畫很早就提出詩情畫意的要求，<u>唐代</u>詩人<u>王維</u>的畫就有很濃的詩意。……但直接把詩題到畫面上去，還是到<u>宋代</u>才開始的。」❷

　　「詩中有畫，畫中有詩」詩與畫兩者的關係，如唇與齒相依相隨。詩情和畫意同樣是作者在觀看景物時，所體會出來的一種感受，只是表現出來的方式不同罷了。詩是以文字來敘述，而畫則是藉由筆墨方式呈現於畫面上。

　　詩和畫在題材的選擇上，常常有相通之處，兩者搭配表現得當可相得益彰，所以詩和畫在組合和架構上兩者融合，並受到文人雅士的推崇，在意趣上便形成了一股不可分的力量。（圖4－6）

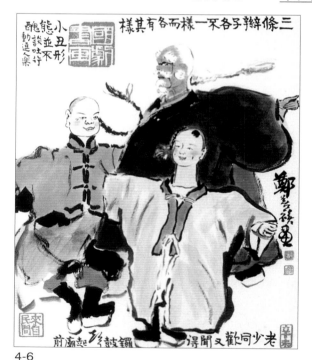

4-6

<u>鄭善禧</u>，布袋戲偶，45.5×38cm，2000。此幅作品是活用款題的佳例，款題字體的大小、疏密、聚散，皆以它是畫面的一分子來安排，用印位置也使之成為畫面的一部分，使畫面在完整處理中，產生協調，此作品若無款題，便顯得單調。可見善加利用題款來補充畫面，充實內容是那麼可貴。

❶ <u>甄溪</u>，<u>中國繪畫叢論</u>，<u>民</u>61，p.p.44～45。
❷ 同上。

　　書法亦是文人雅士修心養性，不可缺的一門學問，用書法筆線來表現詩作於畫面上，更能使詩和畫面因為筆線一致而相互融合，用此方式經營畫面而形成了詩、書、畫的三絕藝術（圖4-7～8）。

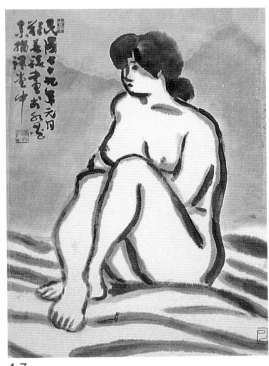

4-7
鄭善禧，坐姿，62×46cm，1990。款題：「民國七十九年元月鄭善禧畫於水墨素描課堂中」。作者很自然的利用款題形成一聚點，和畫面人物主體所形成的聚點，二聚點於畫面呈現，讓字與畫相呼應，以字增添繪畫內容，使畫面不至於太單調。用印則以對角線為之，來延伸畫面空間。

4-8
蕭世瓊，心畫心聲，106×32cm，1997。款題：「揚雄（法言·問神）云：故言，心聲也，書，心話也，心畫形，君子小人見矣。」作者以字代畫來處理畫面，利用疏密、虛實、聚散的美學概念來組合字體，甚至於打破傳統的思維模式，將筆線延出紙外，擴大畫面效果。用印則以「鐵石心腸」閒章一方來補足下半部之空間。

　　用印更是詩書畫三者結合後的產物，印章雖僅在方寸之間，卻涵蓋畫畫的構圖要領和書法筆線的韻味，不僅能補充畫面構圖的不足，增加內容，更能增添色彩讓畫面產生活力（圖4-9），展現它的一片小天地。將詩書畫印結合，形成了<u>中國</u>繪畫的一大特色。

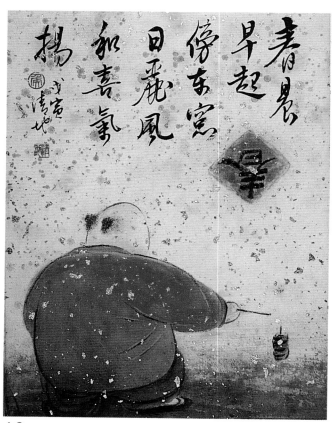

4-9

侯清地，過年，1998。作者畫一圓滾滾的小孩，近乎幾何圖形，用印則以同樣圓形的姓氏章來取得協調和呼應，大方塊紅色的春字也以小方塊的名號印來呼應，製造畫面互相連繫的趣味，題款字體的黑和人物主體的紅，利用灑金來拉近彼此的距離和製造氣氛。

反映現實生活

國畫表現的情感是中國人在生活中的觀察和體會，其中洋溢的意境與景象是人們臨境所見、心中所想、意念間所望者。而畫幅背後所蘊藏的思想則是中國人面對生命中各種情境、際遇思索出的哲理，寓有中國人存在於自然中追求與萬物和諧、天人合一的境界和人生真善美的理想。因此，國畫是中國人表現生活、認識生活、豐富生活的寄託，也是中國文化精神的另一種方式的再現。

齊白石的「山溪群蝦圖」是白石老人在北京苦熱揮汗，懷念故鄉溪中之蝦之作。題有：「泥水風涼又立秋，黃河曬日正堪愁。草蟲也解頭闊闊，趁此山溪有細流。」其他如稻草小雞、菜蔬瓜果一一入畫。

石濤家中有一棵古梅樹，梅樹肚子破了，石濤把蘭花種在樹腹中也真開了花。於是有了「梅蘭竹石圖」之作，畫家自題道：「春深齊放，匆忙寫之，得以自樂」。

由此可見生活之中處處可以入畫；事事可以是畫。何況國畫單以紙筆，純以墨色便能變化無窮，它的方便性、實用性，使得人們隨時隨地可以寫生、可以臨摹，生活所遇的市景街販（圖4-10）、童稚老嫗（圖4-11），眼中所見

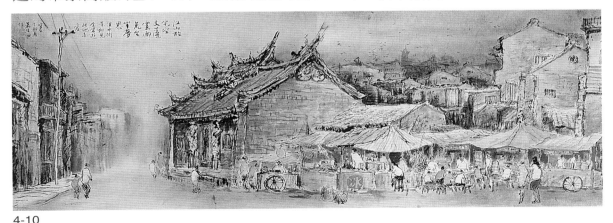

4-10

蕭進興，淡水暮色，97×36cm，1987。

花鳥、蟲、蝦，家中有的蔬果魚菜，雲雨煙霧（圖4‑12）、山川泉石（圖4‑13），生活週遭的茶壺、電話（圖4‑14）以及所豢養的貓、狗（圖4‑15）、雞、鴨（圖4‑16），節慶中的春聯鞭炮（圖4‑17），個人所收藏的古物，乃至流行的玩偶遊戲（圖4‑18）……，無不可以為作畫對象。

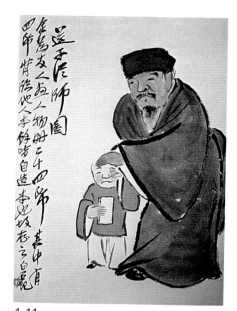

4-11

齊白石，送子從師圖（冊頁），紙本彩色。

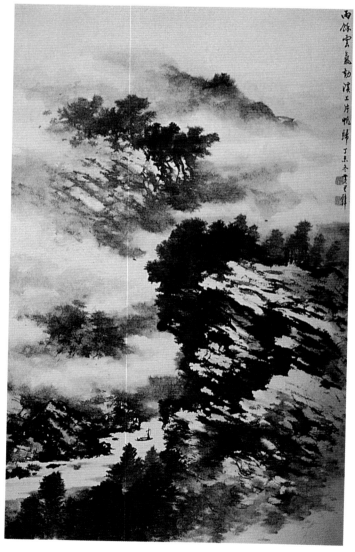

4-12

黃君璧，雨餘雲氣動，94×55cm，1967。

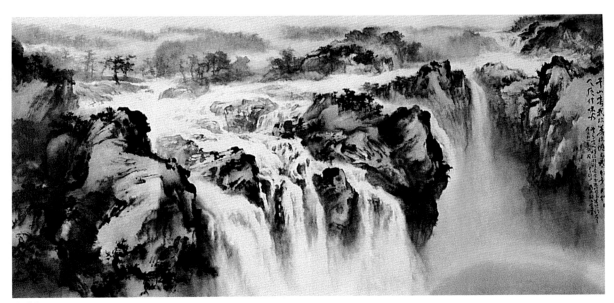

4-13

歐豪年，虹瀑，200×400cm，1989。

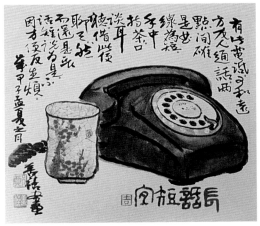

4-14

鄭善禧，長話短宜，92×34.5cm，1984。

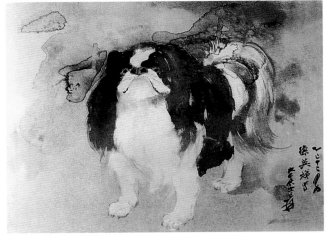

4-15

張大千，哈巴狗，紙本，1965。

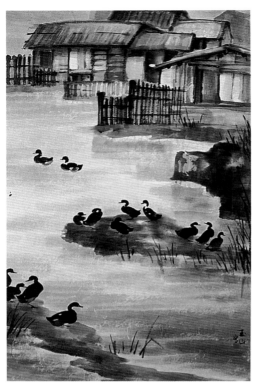

4-16
林玉山，養鴨人家，
紙、彩墨，1920。

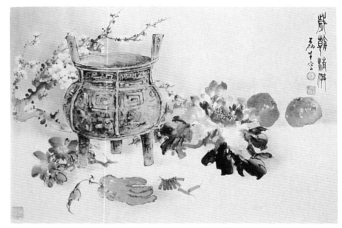

4-17
黃磊生，歲朝清供，
62×98cm。

4-18
鄭善禧，壽翁壽婆，45×37cm。

正因為生活中處處有畫意，事物裡時時見畫材，所以畫家未必專業，也不是非經學院訓練不可，樸素的素民畫家筆下自有一番拙厚的鄉土味，如提筆在簡陋的門板、木片、牆面彩繪鮮麗色彩的洪通（1920～1987，圖4-19），畫下真實人生的洪瑞麟（1912～1996，圖4-20），繪出礦工的性格與情感，以及畫面總是透出古樸、純真的特質的祖母畫家吳李玉哥（1900～1991，圖4-21）……他們或做過工人，或是礦工，或是該頤養天年的老者，但他們在熟悉的生活裡，以畫寫下屬於自我的傳奇，留存自己的情思。

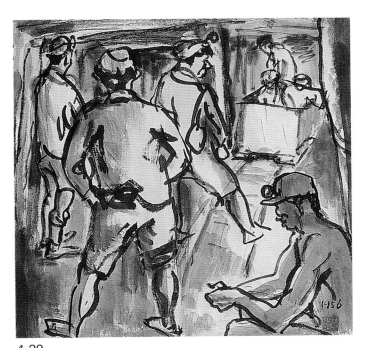

4-20

洪瑞麟，礦工，紙、水墨淡彩，34×34cm，1956，私人收藏。

4-19

洪通，未附題名，紙、彩墨，109×30.5cm。

4-21
吳李玉哥，廟景，紙、彩墨，61×91cm，1980。

繪畫的品評

　　如何使自己變成一位有素養的國畫欣賞者呢？首先當然要找到欣賞國畫的門路，學習培養觀賞國畫的興趣與心情，並從欣賞過程中達到學習目的或自我參考的價值。其次若能經常親自動動筆體驗作畫的樂趣，則更能深入領悟國畫表現技巧的奧妙。

　　以往的美術教育以創作為重點，將美術能力限定在美術品的製作上。由於受限於時間和空間，美術的能力很難得到有系統的學習和發展，能畫者不一定能瞭解美術的涵義和作畫的目的，因此容易對繪畫失去信心，而產生學習危機。而美術鑑賞恰好能補救其不足之處，增進學習興趣，提高美術能力。

　　鑑賞的重點和方法，可以下列步驟來進行：

一、描述——作品的描述可從感官第一印象開始，於題

材、主題、造形等要素，給予簡單粗淺的描述。

二、分析——探討作品製作過程中所運用的材料技法包
　　括：色彩、形狀、線條、紋理等要素的處理方法，並
　　從畫面部分與部分之關係，探討作品的風格。

三、解釋——從環境、社會文化、政治經濟、社會背景等要素
　　與作品之關係，從中探討作品的內涵與象徵的意義。

四、判斷——上述所描述、分析、解釋等因素，有三基本
　　常識、概念為基礎，對作品做出優劣與價值的判斷。

　　每一幅作品中，從文化背景到作家的性格，都表現出
特有的意義，但因個人觀點不同，欣賞角度不同，所以對
作品的價值與好壞的判斷，也沒有一定的結論。上述四個
重點與步驟，不妨由下列所提供的作品中，逐一應用。

　　你看看四周，走在出入境的機場大廳，擠在忙亂的車
站樓間，或者置身觥籌交錯的酒樓飯館，都能看到國畫。
美術館展覽館、博物館更時時有排滿檔期的國畫展，無論
是出於以畫為業的畫家、學院的初生之犢，或是老人成果
展、畫會師生展……琳瑯滿目的畫幅裱軸，足讓你在國畫
裡驚奇感動。這時，你是否和我一樣有一種原來「生活裡
處處有國畫」的恍然？

　　國畫是生活的反映，人們寫實性的描繪所見所聞，所
聽所感，也表現個人對宇宙生命的看法，對身邊人事物的
情思，記錄社會動態，風土民情的景象以及幽古之思情、
家國之親愛。相對的，生活中因為有國畫而豐富身心靈，
由國畫中體會的美感經驗將我們的生活裡充滿真善美。且
讓我們拾起筆，以畫寫下生活留下記憶，讓我們蘸上墨在
宣紙上畫下中國情。

國畫欣賞 (圖4‑22~47)

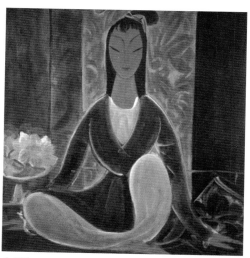

4-22

林風眠，思。林風眠吸取西洋繪畫之長處，融合中國繪畫的精髓，開創出屬於自己的繪畫風格。其作品色彩濃厚，對比強烈，用筆痛快，不加修飾地畫出率性的筆調。

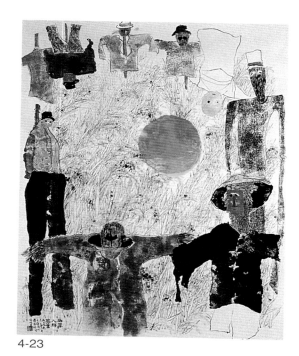

4-23

袁金塔，稻草人群英會，114×92cm。欣賞一幅畫不能只滿足於視覺的感受，還需要更深一層去認識作者所表現出來的精神及涵義。此幅作品，作者把農夫對收割的期盼，和害怕一年來的辛苦毀於蟲害的憂慮，利用稻草人把這種心情表現出來。此畫於構圖或選材均讓人耳目一新，更洋溢著一股時代的精神。

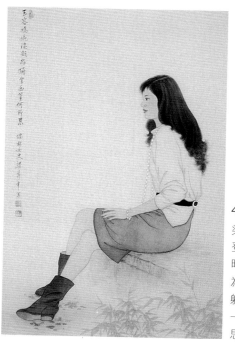

4-24

梁秀中，獨坐何所思。在對照歷代傳世國畫作品之下，現代摩登女郎入畫確實顯得格外新奇。事實上繪畫的取材要充分掌握時代性，就必須反映當今生活景況與時代趨勢。以現代人物作為繪畫表現題材乃是必然發展的傾向。畫中這位窈窕淑女，身軀修長，秀髮披肩，外著輕軟衣物，腳穿高統靴，渾身傳透出一股青春氣息。左上方題寫「玉容嬌婉淡凝脂，獨坐幽篁何所思」添增了濃郁的詩情畫意。

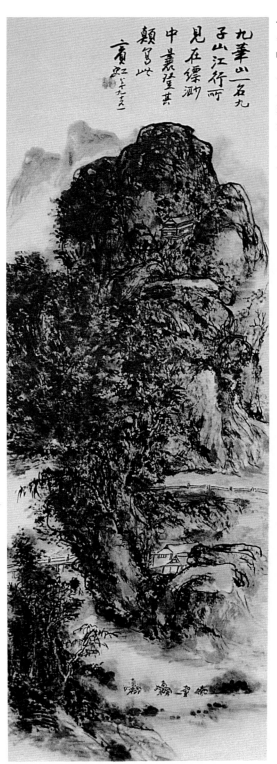

4-25

黃賓虹，九華山。黃賓虹曾説：
「我用重墨，意在濃墨中求層次，
以表現山中渾然之氣趣。」由此畫
即可看出他於實際創作中實行他的
理論。畫中峰巒陰翳、林木蒼鬱，
氣勢磅礴，濃墨、淡墨雖層層積
累，但墨韻仍活躍其間，實屬難
矣。

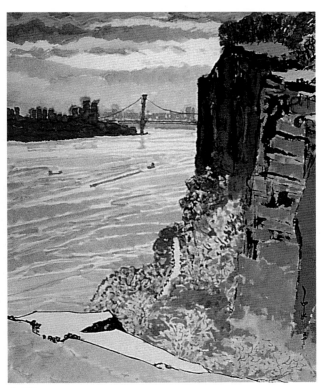

4-26

馬白水，遠眺，宣紙彩墨，51×61cm，1983。

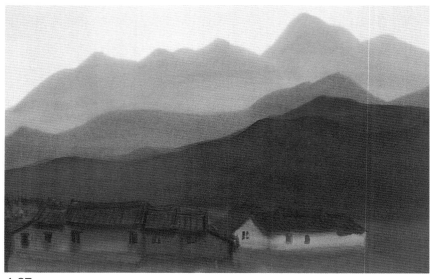

4-27
席德進，風景，水
彩，65×102.5cm。

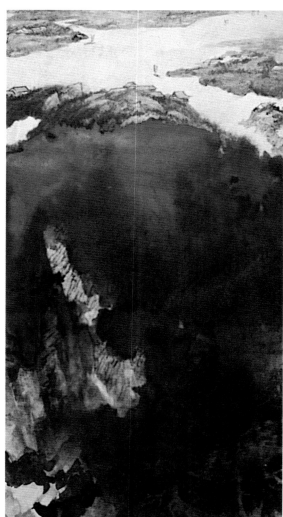

4-28
張大千，闊浦遙山，
潑彩，1969。

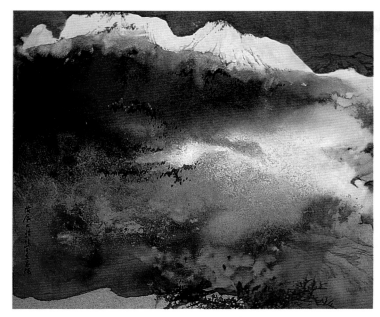

4-29

孫雲生，玉山積雪，45×53cm，
1988。以大筆潑墨，大塊面的潑彩方
式處理畫面，於視覺上造成統整的效
果，遠處更以濃重的白粉，表現雪
景，讓人一新耳目，感覺端莊大方。

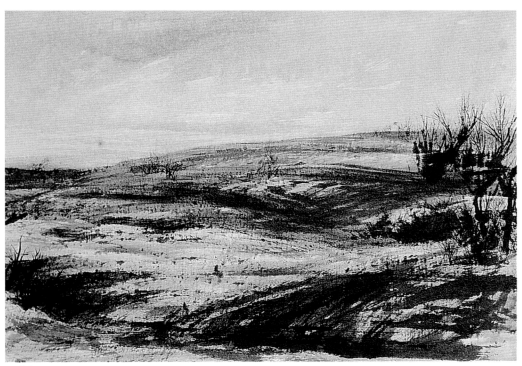

4-30

盧福壽，劫後，51×78cm。大膽處理畫面，以水彩作畫方式於粗獷中帶有細膩，在寬
廣的自然景象中畫出大地樸素的一面。

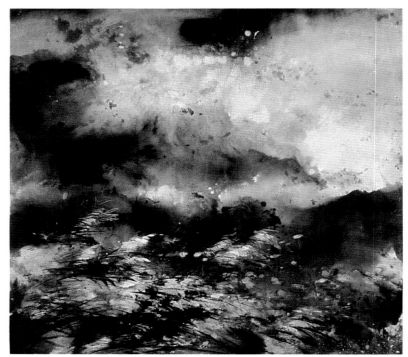

4-31

林仁傑，大屯山風雲，90×90cm。畫裡看不見世代相傳而來的山水皴擦點染畫法，也看不見傳統的點葉畫法，卻把宣紙全部敷上清水，再染上藤黃、白粉調合而成的乳黃色，接著以大山水筆醮墨迅速畫出隱約可見的山影，待乾後次日再繪上山頭芒草，嘗試以水彩與水墨融合的畫法完成這幅畫，只為了捕捉風雲變化的剎那感覺，創作過程既緊張又刺激。

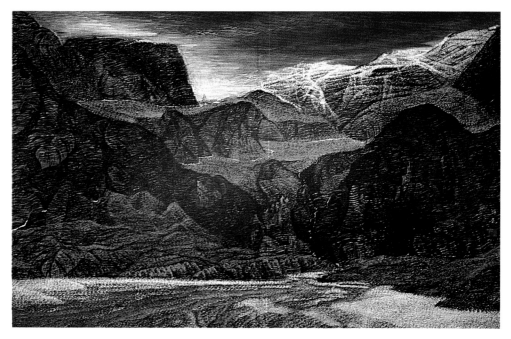

4-32

高從晏，山涯水湄，82×122cm。此幅作品繪畫的材料為壓克力、墨和布，作畫方式則以點染方式進行。在印有花紋的格布上作畫，而花布豐富的飾紋，一開始即提供了創作構思，再加上作者賦予層層疊疊的重染，在視覺呈現莫測變幻。

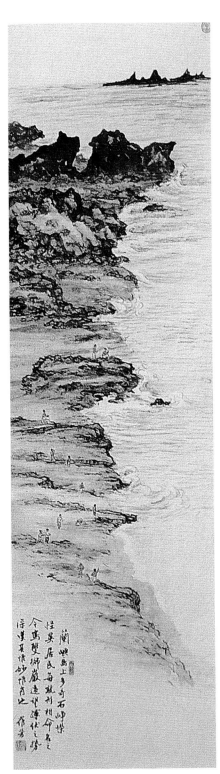

4-33

羅芳，蘭嶼之旅，95×26cm，1982。蘭嶼島上多奇石，形態奇異，望之變化多端，此幅作品正是表現這裡的寫生之作，作者利用接近大自然，面對景象時，進一步的將自然景物加以過濾和取捨，經過一番消化後，把內心的感受表現於畫面上。近景濃，遠景淡是一般國畫常用的法則，然而作者卻反其道而行，以近景淡遠景卻很濃的表現手法，且能讓畫面景深不受影響，可見作者對表現技法之運用，能隨心靈之感受來從事畫面安排，而達到隨心隨意的意趣描寫。

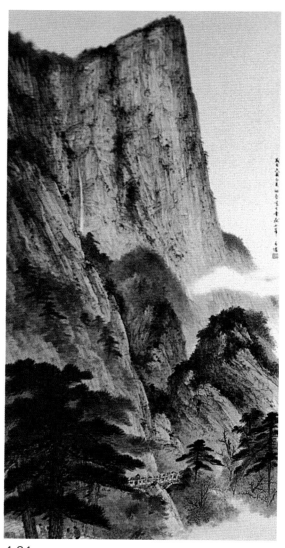

4-34

林昌德，華嶽西峰。國畫常以多點透視經營畫面，以便讓觀賞者進入畫的領域，讓觀者與作者同遊同玩。此幅作品採用多點透視法，欣賞此幅作品時，可順著作者規劃出來的動線，依序欣賞，如路的導引或水流方向等。作者將登山道刻意壓低在畫面邊緣，留出大面積來表現山的造形，營造華嶽西峰壯觀的氣勢。近景的松以較粗和黑的筆觸，來襯托山細緻而豐富的變化，讓此幅作品更為生動。

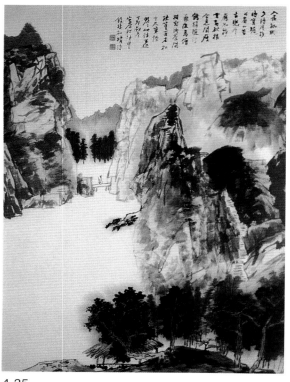

4-35

江兆申，江岸山亭，83×66cm，1987。江兆申的畫常帶有文人畫的特質。文人畫的特點在於重視學問的累積，有了深厚的學問基礎後，畫品自然提高、氣韻生動。文人畫經由學術涵養，讓人清新脫俗，靈感一來只消隨手寫出，不須刻意經營氣氛，不經意間也可產生傳神之作。畫面採用對比方式作畫，近景濃重的山，中景山則簡筆鉤出山形而已，背景再以黑遠山襯托出中景山的淡雅，而樹的安排也以聚點的方式出現，近景樹和遠景樹以點狀的大小形成對比，從作品中顯出作者用心的安排經營畫面去創造出自己的作品。

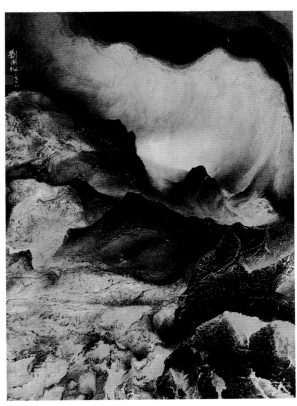

4-36
劉國松，雲影，78×57cm，
1998。作者於形式上和技巧
上，力求突破傳統筆墨的作
畫方式，表現出「筆不是繪
畫唯一的工具」的觀念，試
圖從傳統解脫出來，創造出
更寬廣的創作空間。

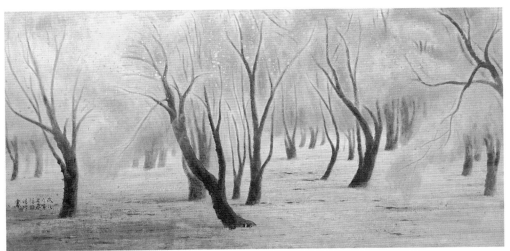

4-37
侯清地，春風，1998。平坦的地面，讓人產生平靜温和的感覺，遼闊的大地讓觀賞者在欣賞景物時，
視線隨著地平線左右移動，前後擺動，使畫面更寬更廣，而高於地平線上的樹，棵棵向上呈現一股活
力，配合春天的色彩，畫面的景象，洋溢在春的氣息中。以淡墨先畫出樹的姿態和動勢，然後觀察樹
的疏密分布是否得當，並注意樹在地面的著力點以及每棵樹的高低和粗細，再加重前景和樹的量感，
等乾後再畫出樹葉和地面來搭配畫面。利用樹葉的輕盈感，表現春風輕拂樹梢的景象。

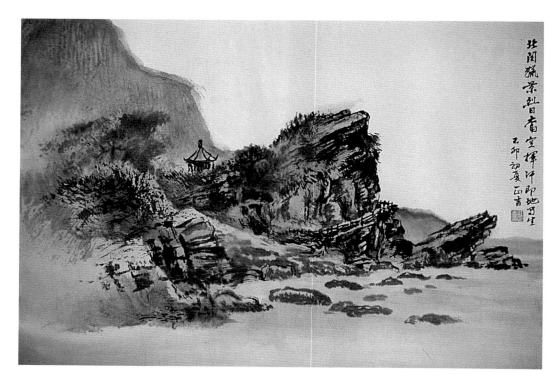

4-38

江正吉，北關獵景，1999。旅行的趣味在身處新境的奇幻神祕感，也在一路上與當地人情風景照面相迎時，映於心靈的悸動與感發。有的人以照相機攝下這短暫的交會，使它成為永恆的記憶，有的則以筆寫詩為文，道盡回盪激動的情懷。其實，以鉛筆寫生，以毛筆揮灑也是個簡單卻能帶來深刻體驗的方式。在基隆北海沿線，處處可得嶙峋怪石，濤聲如韻。這幅畫即是畫家在烈日當空下，揮汗寫生之作，完全利用乾筆濕墨，深淺濃淡色彩的交錯，表現原始而自然的海景風貌。

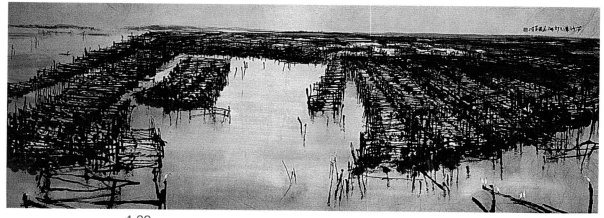

4-39

黃才松，蘆竹溝蚵渠，78×209cm。此作從大自然取材，以寫生方式作畫。以書法用筆中鋒作畫，作品於眾多雜物中，力求線條完整，並利用線條的濃、淡、乾、濕變化，畫出遼闊深遠的大地。作畫時宜注意線條的變化，避免太多相同重複的線條而顯得不夠自然，墨色使用上則漸遠漸淡，表現層次的變化。

4-40

張權，徜徉自在籬花下，95×69cm，
1995。鴨子徜徉於籬笆下，是農村生
活常有的景象。畫面中三隻姿態各異
的白色紅面鴨，背景以牽牛花搭配，
讓人憶起兒時的情景。日常生活中，
身邊類似此景的題材俯拾皆是，你是
否注意到了呢？白鵝用筆簡略的鉤出
其架構和動態，籬笆和花也以鉤勒方
式定出其方向和前後，用筆則大膽的
塗抹，用籬笆的黑來突顯鴨子的白，
並在鴨子的臉部施以高彩度的色彩，
收畫龍點睛的效果。

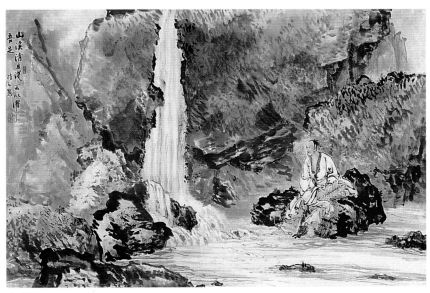

4-41

沈以正，山溪濯足，彩墨畫，60.5×89cm。作者取景於大自然，作為繪畫的素材，並充分
掌握大自然變化的規律：山石秀潤多姿，明暗得宜；草木豐茂，充滿生機。清淺的溪流間，
點出一人物於清涼的泉水間濯足，生動自然。畫面那平淡親切的繪畫風格，躍然紙上。

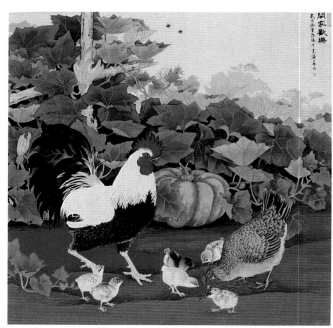

4-42

張克齊，闔家歡樂，92×92cm。是一幅畫在絹布上的工筆畫。畫面上母雞、公雞與小雞一家人於庭園裡覓食，碩大的南瓜、生氣蓬勃的綠葉黃花與雞群形成鮮明的賓主動靜對比關係。主題物像清晰明確，敷色厚重工緻，在心智運思與表現技法的純熟運用下，傳達闔家歡樂的氣氛。

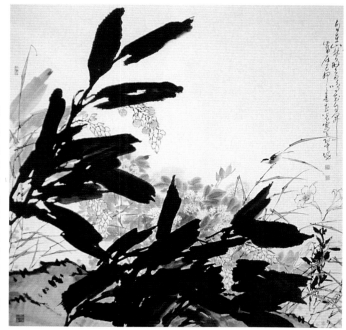

4-43

戴武光，自在山林好 。畫家利用三種山花來表現春夏的氣息，再穿插一些雜草，一隻山鳥跳躍其間，營造出曠野的情趣。此景在大自然界中俯拾皆是，至於如何來營造畫面，端看個人的精心構思，才能從平凡中見到不凡之處。此幅作品採用對比方式處理，粗筆的樹葉和小筆雙鉤的雜草、濃墨的葉子和淡墨的花朵相互呼應，並用一隻小山鳥襯托出月桃花的壯闊，讓前景更為突顯。

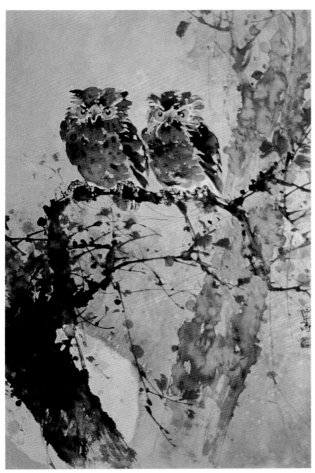

4-44

林田壽，花鳥，60×90cm。
用乾淨清朗的墨韻，畫出花
鳥畫輕鬆的一面。淡墨以撞
水方式處理，讓淡墨增添不
少層次和厚度，樹枝流暢的
線條也表現出活潑的畫面。

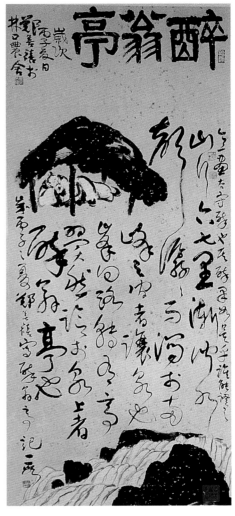

4-45

鄭善禧，醉翁亭，177×76cm，
1996。以書法流暢的線條，構成
畫面重心，再利用聚散疏密效果，
寫畫出一幅兼具文學與藝術色彩的
作品，畫面特別注重題款和用印，
形成具詩書畫印於一體、耐人尋味
的作品。

4-46

吳學讓,鵝,87×153cm,1990。作者善於以圖騰和符號方式從事創作,作畫方式無論是構圖、設色或表現手法,均力求突破傳統,呈現給觀賞者一種新面貌、新視覺藝術。

4-47

莊連東,生命之韻,1994。「大地之母,生命之始」,萬物在天地間孕育出無限生機,作者就以這樣的生命原動力為題材,在畫面上藉萬物萌芽的意向,表現大地散發出來的旺盛生命力,更借重畫面的分割把一些不同的題材,和近乎幾何的圖形加以安排和整合,構思上擺脫傳統的繪畫思維,另闢出一方屬於自己的繪畫想像空間。

問題與討論

一、國畫家常於遊山玩水時，沿途四處鉤繪草圖，遊罷返抵居室
　　後再行繪製國畫山水景物。試分析此一構圖形式。

二、何謂詩書畫印合一？試舉一幅畫說明之。

三、請找出國畫由生活中取材的例子。

四、你覺得在表現生活多樣面貌上，國畫還可以增添些什麼樣的
　　內容？

五、在你身邊什麼地方會看到國畫？你會駐足欣賞嗎？不論答案
　　是肯定或否定，都請說說原因。

六、你曾經去看過國畫展嗎？感覺如何？

七、如何應用國畫使你的生活更加藝術化？

習作

一、試從歷代國畫作品中選擇一幅你最喜歡的游動視點構圖法完
　　成的作品，並深入分析其中各個不同視點的可能位置。另選
　　一幅單一視點的西畫作品進行比較。可依以下的執行步驟：

　　1.三人為一組，每人各選一幅國畫和西畫。

　　2.共同討論後就國畫和西畫各選擇其中一件作為分組報告的
　　　主題。

　　3.以黑色油性筆在A4透明片上鉤繪出主要景物的簡明白描
　　　圖，並以其他不同顏色的油性筆標示各個不同視點的位
　　　置。

　　4.講述兩幅畫的差異點，並就其優缺點提出各組的發現。

　　5.分組成果展示及全班共同討論得失與講評。

二、準備一至兩幅從月曆、卡片或報章雜誌蒐集的名家畫作，分析其中應用的技法，並試以同樣技法創作一幅作品。

三、選擇自己創作過程中最滿意的一幅作品，加以分析說明並與大家分享繪畫心得。

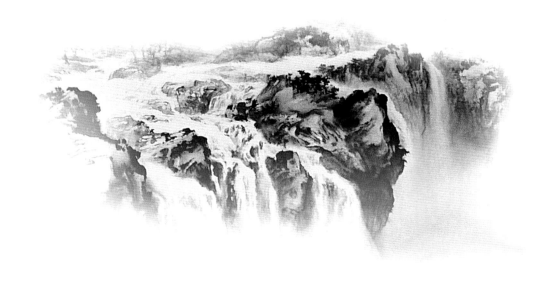

參 考 書 目

- 于非闇，中國畫顏色的研究，北京：朝花美術出版社，民國44年。
- 大村西崖著，陳彬龢譯，中國美術史，臺北：臺灣商務印書館，民國62年。
- 中國美術全集，北京：人民美術出版社，民國77年。
- 中國美術辭典，臺北：雄獅圖書公司，民國86年。
- 王方宇、許芥昱主編，看齊白石畫，臺北：藝術圖書公司，民國68年。
- 朱元壽主編，國畫裱褙裝潢，臺北：中午出版社，民國64年。
- 吳玉成，造形的生命，高雄：傑出出版社，民國84年。
- 呂清夫，造形原理，臺北：雄獅圖書有限公司，民國73年。
- 李可染書畫全集，天津市：天津人民美術出版社，民國80年。
- 李霖燦，山水畫皴法、苔法之研究，臺北：國立故宮博物院，民國67年。
- 沈以正，中國畫論研究，民國58年。
- 周士心，國畫技法概論，臺北：中國文化大學出版部，民國75年。
- 林玉山、鄭善禧師生聯展畫集，臺北：文墨軒藝術中心，民國81年。
- 林風眠畫集，臺北：國立歷史博物館，民國78年。
- 金紹健、鍾信之，丹青揮灑見精神，臺北：中華書局，民國82年。
- 俞劍華，中國繪畫史（上、下），臺北：臺灣商務印書館，民國64年。
- 索予明，文房四寶，臺北：行政院文化建設委員會，民國75年。
- 袁烈洲、蔡佩欣主編，中國近代名家畫集張大千，臺北：錦繡文化企業、地平線文化事業有限公司，民國82年。
- 馬白水九十回顧展，臺北：國立歷史博物館，民國88年。
- 彩色中華名畫輯覽，臺北：河洛圖書出版社，民國65年。
- 郭因，中國古典繪畫美學，臺北：丹青圖書有限公司。
- 陳兆復，中國畫研究，臺北：丹青圖書公司，民國77年。
- 黃木禪編譯，繪畫構圖，臺北：大坤書局。
- 黃君璧書畫集第三集，臺北：國立歷史博物館，民國76年。
- 黃夢生編譯，繪畫構圖，臺北：藝術家出版社，民國71年。
- 楊涵主編，中國古代書畫，北京：朝華出版社，民國73年。
- 甄溟，中國繪畫叢書，嘉義：海陽樓印書館，民國61年。
- 臺灣區國民中學美術班教學觀摩研討會手冊，桃園國中，民國88年。
- 劉芳如，仕女畫之美，臺北：國立故宮博物院，民國77年。
- 劉海粟，中國繪畫上的六法論，臺北：齊雲出版公司，民國65年。
- 歐豪年創作四十年展，臺中：臺灣省立美術館，民國85年。
- 潘天壽，毛筆的常識，臺北：丹青圖書有限公司，民國75年。
- 潘天壽，潘天壽談藝錄，臺北：丹青圖書有限公司，民國76年。

- 潘天壽基金會，吳昌碩、齊白石、黃賓虹、潘天壽四大家研究，杭州：浙江美術學院，民國81年。
- 蔣正萌主編，新芥子園畫譜，安徽：安徽美術出版社，民國86年。
- 鄭善禧編著，鄭善禧作品選集，臺北：天春興社有限公司，民國78年。
- 讀者文摘，怎樣欣賞中國畫，香港：讀者文摘亞洲有限公司，民國70年。

＊敝局秉持誠信的原則，已盡力處理聯繫著作權事宜，然或因資料不足，仍有所疏漏，但為求推廣美術教育，俾使廣大美術愛好者能進一步欣賞名家作品，故於本書刊載引用，懇請著作權持有者撥冗與敝局編輯部洽詢。